摄影入门
基础教程

映像绘 编著

f/2.8 1/100s ISO100

浙江摄影出版社

目录 CONTENTS

3

第一部分

基础知识

· 基本术语 · 常用附件 · 光线种类 · 构图方法

对焦模式 · 测光模式 · 曝光模式 · 白平衡模式 · 拍摄模式

01 ▶ 焦距 ☑

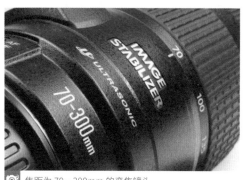

[⊙] 焦距为 70—300mm 的变焦镜头

关于镜头的焦距，平时经常听到，那焦距到底是指什么呢？焦距是指从透镜中心到光聚集到焦点的距离。镜头焦距的长短变化会影响取景视角、景深、成像和画面透视的大小。镜头焦距越长，取景视角越小，景深越小，主体成像越大，画面透视感越弱；相反，焦距越短，取景视角越大，景深越大，主体成像越小，画面透视感越强。

02 ▶ 光圈 ☑

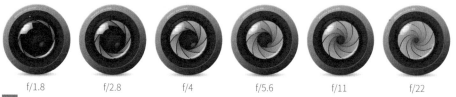

f/1.8　　f/2.8　　f/4　　f/5.6　　f/11　　f/22

[⊙] 光圈孔径与光圈系数值大小关系示意图

光圈是镜头的一个重要组成部分，它由若干叶片组成，在调整镜头上的光圈调节环时，这些叶片构成的小孔会发生大小变化，并以此来控制进入相机内光线的多少。光圈孔径的大小由光圈系数 f 来表示，f 值越小，表示光圈孔径越大，f 值越大，则表示光圈孔径越小。这一关系让很多摄影初学者不太习惯，但只要明白光圈孔径和光圈系数的内在关系，就容易理解了。之所以光圈系数值与光圈大小成反比，是因为光圈系数 f 是镜头焦距与光圈孔径的一种比值关系。控制光圈大小可以有效控制进光量，从而对曝光进行控制。此外，光圈的大小变化对画面的景深也会有直接影响，大光圈产生小景深，小光圈产生大景深，这在拍摄时可以注意观察和比较。

↘ 快门速度 〔03〕

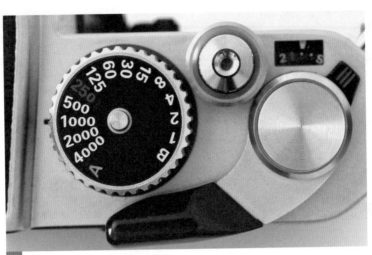

📷 机械相机拨盘上标示的快门速度数值

　　快门速度是除了光圈之外，控制到达相机传感器的光线量的另一个重要因素。快门速度常用多少分之一秒（s）来表示（有时也会长于 1 秒），一般相邻两挡快门速度的值相差一倍。快门速度是数码相机快门的重要参数，不同型号的数码相机的快门速度设置可能有所差异。和光圈大小一样，快门速度的高低对摄影曝光也有重要影响，把握好快门速度，对准确曝光

和捕捉生动画面都有决定性的作用。例如一款经典数码相机可能设有以下快门速度：1/1000 秒，1/500 秒，1/250 秒，1/125 秒，1/60 秒，1/30 秒，1/15 秒，1/8 秒，1/4 秒，1/2 秒，1 秒，2 秒，4 秒，8 秒，15 秒，30 秒。更精密的相机具有更广的快门速度可调节范围，速度可高达 1/2000 秒，1/4000 秒，1/8000 秒，或者具有 1/2 挡或 1/3 挡的"中间"速度，如 1/80 秒，1/100 秒。

04 感光度 ☑

[◎] ISO200 的画面放大后噪点几乎看不到

[◎] ISO3000 的画面放大后呈现出明显的噪点

ISO 是一种感光度标准，由国际标准组织制定，反映相机的感光元件对光线的灵敏度。感光度的数值越高，对光线的灵敏度就越高，如 ISO200 的灵敏度要比 ISO100 的灵敏度高一倍。感光度可分为低感光度、中感光度和高感光度三个阶段。ISO50 以下为低感光度，在这一段可以获得极为平滑、细腻的照片。ISO100~ISO200 属于中感光度，相较于低感光度，表现出一定的噪点，但仍在可接受范围内，是摄影师最常用的感光度等级。ISO6400 以上是高感光度，因为具有明显的噪点，所以在拍摄内容重于影像质量的条件下会被使用。毕竟拍到一张质量稍差的照片，总比捕捉不到影像要好。正因为较高的 ISO 会使照片产生更多的噪点、杂斑，所以为了获得最佳的成像质量，我们应该尽可能使用低 ISO 设置。

⌐ 曝光 ⟨ 05 ⟩

📷 曝光过度 1 级

📷 曝光不足 1 级

📷 曝光正常

要想获得影像，就必须进行曝光，由此我们可以看到曝光的重要性。掌握曝光是进入摄影殿堂的首要技术要求。曝光其实非常易懂，就是让感光元件或者胶片感光，如果感光的时间过长，画面就会变白，失去一些影像，也就是说曝光过度了；如果感光的时间过短，画面就会变黑，也会失去一些影像，也就是说曝光不足。那么，我们该如何来控制曝光呢？我们可以把握好三个因素：决定传感器曝光时间长度的快门速度，决定到达影像传感器光线量的光圈，以及决定传感器对光线敏感度的感光度（ISO）。这三个要素相互结合，只要控制好它们，你就能控制画面的曝光效果。

06 景深 ☑

[◎] 光圈 f/3.5 时的景深范围

[◎] 光圈 f/6.5 时的景深范围

经常有人会说，"大光圈效果虚化得非常漂亮"，其实就是在指景深的效果。景深是描述影像"清晰"范围的技术术语。景深小指影像清晰范围小，景深大指影像清晰范围大。景深的大小由三方面的参数决定：光圈、焦距和拍摄距离，我们可以通过控制和改变它们来获得想要的景深效果。通常来讲，光圈越大，虚化效果越明显，景深就越小；焦距越长，景深越小；拍摄距离越近，景深越小。反之，光圈越小，景深就越大；焦距越短，景深越大；拍摄距离越远，景深越大。

07 色温 ☑

| 8000K | 7500K 阴天日光 | 7000K | 6500K 晴朗日光 | 6000K | 5500K 正午日光 | 5000K | 4000K 日出 | 3500K | 3000K 白炽灯 | 2500K | 2000K 钨丝灯 | 1000K 烛光 |

[◎] 参照色温图示例

色温是指光线的色彩变化，用开尔文（K）来标识。一天之中，光线的色温会发生变化，影响光的颜色。例如，日出时的光线色温约为 2500K，会带有些许的红色调，随着太阳升高，光线由红变黄再逐渐变白，到中午前后，光线的色温可达到5500K 左右，属于白光。到了下午，色温会逐渐降低，到日落时刻，光线往往会回到日出时的红色调。此外，天空的云层也会影响光线的颜色。比如，多云时的光线相对呈中性，色温在 6000K 到 7000K 之间；而明亮的蓝色天空色温可达约 10000K，会给阴影投下一种蓝色调。不仅自然光存在着色温变化，各种人造光也有不同的色温，比如白炽灯，色温约为 3000K，发出略为泛红的暖色光线；而荧光灯色温约7000K，发出的光线呈蓝绿色调。

↘ 存储卡 〔08〕

存储卡是数码单反相机不可或缺的附件，主要用途就是存储相机拍摄的照片或视频。目前市面上的存储卡种类较多，主要有 CF 卡、SD 卡、SDHC、mini SD、TF、XD 以及索尼独家具备的记忆棒等，其中，SD 卡近年来因价格便宜、具有高存储速度而备受青睐。

◎ SD 存储卡示意图

〔09〕 三脚架 ☑

三脚架的重要职责是保证照相机的稳定，辅助摄影者拍摄出清晰的画面，是摄影者必备的配件。三脚架多在光线较弱，手持难以清晰拍摄，或者使用远摄镜头拍摄、微距摄影以及多重曝光中使用。市面上的三脚架种类繁多，材质也不一样，价格从几十元到几千元，甚至上万元不等。选购三脚架的重要指标是稳定性、便携性和价格，其中稳定性是选择三脚架的重点。通常来讲，使用钢铁材质、碳纤维和铝合金材质的三脚架稳定性最好。但钢铁材质的重量最重，便携性最差，适合于室内拍摄使用；碳纤维材质的三脚架重量最轻，便携性最好，但价格一般较高，适合野外或旅行拍摄；铝合金材质的三脚架居于两者之间，也很结实牢固，适合拍摄花草、昆虫、风光等。

◎ 碳纤维三脚架示意图

(10) 摄影包 ☑

　　摄影包是摄影人必备的附件之一，因为任何人都不会愿意将自己心爱的照相器材置于露天之下，任由它们风吹日晒。一款质量优异的摄影包可以有效保护相机，使拍摄行程变得更加安全。现在市面上的摄影包多种多样，摄影人在购买相机时，一般会有附送的摄影包，但大多质量一般，为了寻求更好的保护，建议另行购买。

[○] 摄影包示意图

☑ 闪光灯 (11)

　　闪光灯作为摄影时的人造光源，能够提供短时间强光照明，照明时间通常在1/1000秒到1/30秒之间，可照亮拍摄场景，具有体积小、功率高、携带方便、使用简单的特点。闪光灯主要用于摄影时的补光，在工作范围内它可以保证在光线不足的环境下拍出清晰明亮的画面。一般情况下，按下快门后闪光灯即刻亮起，快门速度和闪光灯速度保持一致（当然也有特殊用法），从超高速闪光到慢速闪光，不同的拍摄场景适合不同的闪光灯速度。闪光灯的另外一个用途，就是用于摄影时的布光，通过不同角度投射的光线，可以增加摄影作品的趣味性并提升照片的品质，也增加了画面的创造性和拍摄的可控性。摄影者可根据其拍摄对象与环境以及自己的使用习惯而选择不同功率大小的闪光灯。

[○] SB-900 型闪光灯

12 遮光罩 ☑️

遮光罩是安装在相机镜头前端，遮挡不必要光线的装置，也是最常用的摄影附件之一。遮光罩有金属、硬塑、软胶等多种材质。大多数镜头都标配有遮光罩，有些镜头则需要另外购买。不同镜头用的遮光罩型号是不同的，并且不能相互换用。遮光罩能够抑制杂散光线进入镜头，提高成像的清晰度与色彩还原能力，还可以防止对镜头的意外损伤，也可以避免手指误触镜头表面。

🔽 滤光镜 13

滤光镜其实就是拍摄时放在照相机镜头前端的一块玻璃片或塑料片。滤光镜的作用在于帮助摄影者营造画面效果，实现最佳拍摄。滤光镜的种类并不太多，但大小尺寸却不尽相同。使用滤光镜，你可以给影像加上颜色，如色彩滤光镜；可以柔化影像，如柔光镜；还可以使影像变亮或变暗，如灰度镜。滤光镜的世界是丰富多彩的。

📷 莲花形遮光罩

📷 滤光镜之偏振镜示意图

14 顶光 ✍

顶光是指从被摄体上方投射来的光线，当光源的高度角在 60 度以上时就形成了顶光光效。顶光照明的特点是，水平面照度较大，垂直面照度较小，形成较大的明暗反差，画面缺少明暗过渡的中间层次，造成硬调效果。若非有特定的造型要求，一般要避免使用顶光拍摄人物肖像。

✍ 顺光 15

顺光，也叫正面光，是指投射方向和照相机的拍摄方向相一致的光线。顺光下的物体照明均匀，只能看到受光面，看不到背光面，投影被物体自身遮挡，有利于表现景物的色彩和形态，不利于表现被摄体的质感纹理和立体效果，也不利于表现景物场景的空间效果。

📷 顶光示意图

📷 顺光示意图

16 侧光（前侧光）☑

侧光（前侧光）是指光源的投射方向和照相机的拍摄方向成 45 度左右夹角的光线。侧光（前侧光）的照明特点是，被摄体具有较大的受光面和较小的背光面，能产生明暗过渡的影调层次，既能看到物体的全貌，又具有一定的立体形态，有利于表现物体的质感和形态。前侧光照明下所产生的景物投影，若处理得好，可丰富画面构图。

↘ 逆光（侧逆光） **17**

逆光（侧逆光）是指投射方向和照相机的拍摄方向成 135 度左右夹角的光线。其照明特点是，被摄体大部分背向光源，受光面呈现为一个较小的亮斑，或勾画出对象的轮廓形态，使之与背景分离，有利于表现多层景物和大气透视，使画面具有一定的空间感和立体感；在造型上，逆光能使画面增加一块亮斑，加大景物亮度范围，使画面生动活泼；在表现人物时，一般需要加正面辅助光。

侧光（前侧光）示意图

逆光（侧逆光）示意图

18 散射光 [↘]

散射光是指由发光面积较大的面光源发出的光线，在自然条件下，最典型的散射光就是天空光，比如阴天或薄云遮日天气下的光线。散射光相对于直射光，光质偏软，效果柔和，没有明显的投影，因此对被摄对象的质感纹理和立体效果表现不够鲜明。不过，正因为它较小的明暗反差，可以表现出景物细腻、丰富的细节和层次。

[◎] 散射光示意图

19 直射光 [↘]

直射光是由点状光源发出的，如晴朗天空中的太阳、雪亮的钨丝灯等，可在景物上产生明显的受光面、阴影面和投影。正因为它能产生明暗反差较强烈的光影效果，所以将其用作侧光照明，可以将对象表面起伏和褶皱的质感纹理表现得淋漓尽致，并能够形象地表现出被摄体的立体形态。

[◎] 直射光示意图

20 黄金分割 ☑

黄金分割是摄影造型艺术中的一种构图法则，亦称黄金分割率，简称黄金率，近似值为 0.618。遵此法则，可以为画面带来和谐之美。它的分割方法为，将某直线段分为两部分，使一部分的平方等于另一部分与全体之积，或使一部分与全体之比等于另一部分与这一部分之比。即：在直线段 AB 上以点 C 分割，使 AC ：AB ＝ CB ：AC。

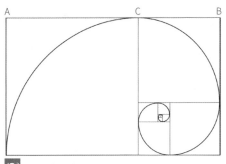

📷 黄金分割示意图

☑ 三角形构图 21

三角形构图是指利用画面中具有三角形态的结构或者点分布来架构画面。这种三角形可以是正三角形，也可以是倒三角形或者斜三角形。正三角形构图给人一种坚强、稳定的感觉；倒三角形构图具有明快、敞亮的感觉；斜三角形构图具有安定、均衡、灵活等特点，也是最常用的一种三角形构图。

📷 三角形构图示意图

☑ 对称构图 22

在自然界中有很多对称的景物，对称式构图能够呈现出一种"安静"的严肃感。例如，皇家和宗教建筑非常钟爱严格的对称设计，我们在拍摄这类景物时，最好也保持相应的对称结构，这需要我们仔细寻找景物的中轴线，只有在中轴线上才能拍摄出对称结构的画面。

📷 对称构图示意图

(23) 三分法构图 ☑

三分法构图是使用最广泛的构图法则之一，是对黄金分割法则的有效延伸。在这种方法中，摄影师需要将场景平均用两条竖线和两条横线分割，就如同是书写中文"井"字。这样就可以在画面中得到4个交叉点，然后再将需要表现的主体放置在4个交叉点中的一个即可。如此得到的画面，主体突出，视觉协调。

[◎] 三分法构图示意图

[↘] 对角线构图 (24)

在摄影画面中，线所形成的对角关系可以使画面产生极强的动感效果，并能够引导人们的视线深入画面。在对角线构图中，除明显的斜线外，还有潜在的视觉连线所形成的斜线，比如景物的形态分布、画面影调、光线等产生的视觉连线。

[◎] 对角线构图示意图

(25) 散点构图 ☑

当我们的视线在某张照片上漫无目的地游走、停留，被若干个有趣的点所吸引时，就是所谓的散点式构图。这样的照片就如同一篇散文，"形散而神不散"，给人以回味的空间。这种构图方法尤其适用在人物众多的场景中，以制造很好的欢庆、忙碌、热闹的现场氛围，或者适用在花卉、静物等具有重复性和排列感的景物元素上，能够传达关于主题更多的信息。

[◎] 散点构图示意图

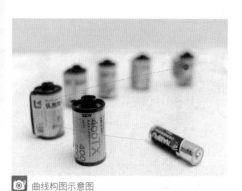

曲线构图示意图

⤵ 曲线构图 (26)

　　曲线构图中所包含的曲线可以是规则曲线，也可以是不规则曲线。曲线具有柔美、浪漫、优雅的特征，给人一种美的感觉。在实际运用中，要特别注意曲线的方向。曲线的形式是多样的，可以呈现对角式、S式、横式、竖式等形态。

⤵ 自动对焦模式 (27)

　　自动对焦模式有单次自动对焦模式、人工智能伺服自动对焦模式和人工智能自动对焦模式等。单次自动对焦模式常用的标记为"ONE SHOT"。半按快门按钮启动自动对焦功能，并实现一次对焦，对焦完成后，只要保持半按快门，就可以锁定对焦点重新构图，当拍摄主体不在画面中心时，这一功能尤其有用。所以，单次自动对焦模式更加适合于拍摄静止的景物。人工智能伺服自动对焦模式也被称为调焦优先自动对焦模式，在拍摄对焦距离不断变化的运动物体时，该对焦模式可以使对焦点追随运动物体移动对焦。拍摄时只需半按快门对连续运动的物体对焦，在出现需要的动作和画面时全按快门拍摄，曝光量在拍摄瞬间会自动确定。该模式适合于拍摄移动的小孩、小动物、时装发布会、体育运动等题材。人工智能自动对焦模式

自动对焦模式设置界面

是可以根据画面中被摄主体的存在状态，即静止的还是运动的，在单次自动对焦模式和人工智能伺服自动对焦模式之间自行切换的一种高智能自动对焦模式。采用这种对焦模式，拍摄者就可以不必考虑被摄体的状态而单独去切换自动对焦模式，从而将注意力更加集中在拍摄上。

28 手动对焦模式 ☑

手动对焦是一种能够充分体现拍摄者主观意图的对焦模式，拍摄者不用受自动化制约，可以任意选择自己感兴趣的对焦点。它通过手工转动对焦环来调节镜头，实现清晰对焦。不过，它在很大程度上依赖于人眼对对焦屏上影像清晰度的辨别，如果没有看清或者熟练程度不够，就很容易跑焦。所以手动对焦对拍摄者的对焦能力要求较高。在拍摄环境较暗或有特殊拍摄需要的情况下，自动对焦功能难以在理想状态下锁定焦点，此时使用手动对焦功能就显得特别有用。

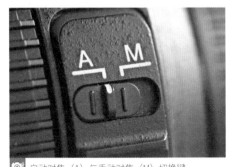

🔘 自动对焦（A）与手动对焦（M）切换键。

29 中央重点测光 ☑

🔘 取景框中的中央重点测光区域示意图

中央重点测光是最常见的一种测光模式，是平均测光模式的一种。它对整个取景框范围的景物光照强度进行平均测量，并将画面中央偏下部分作为测量的重点，是一种介于平均测光与局部测光之间的测光模式。根据相机类型的不同，画面中央面积所占的比例也不尽相同，一般占据画面的20%～30%，因为我们在构图时一般习惯于将拍摄主体放置于画面中央位置的附近，所以中央重点测光的依据更倾向于拍摄主体的光照强度，其测光精度要高于一般的平均测光模式。

↘ 点测光 30

点测光的特点是只对画面中央很小的区域进行测光，测量范围仅占画面的1% ～ 5%，相机根据这一区域测得的光照强度作为曝光的依据。相对于其他几种测光模式，因为它很少受到测光区域以外的因素影响，是一种非常准确的测光模式。一般来说，点测光的区域要选择18%灰才能获得更准确的曝光，选择明亮的区域测光会容易使画面

取景框中的点测光区域示意图

曝光不足，而选择阴暗的区域测光，则容易使画面曝光过度。此时，一般需要摄影者凭借经验做出合适的曝光补偿，才能实现理想曝光，这也是初学者很难掌握点测光的原因之一。

31 评价测光 ☑

评价测光又称作评估测光，其测光的原理是将取景器内的画面分成多个区域，对每个区域独立测光，然后将各个区域的测光值进行比较和运算，根据各个区域所在画面的重要性加以综合评估，分别加权平均得出最佳曝光值。这种高智能化的测光形式，即使是对测光完全不了解的摄影新手也能拍摄出曝光比较准确的照片。

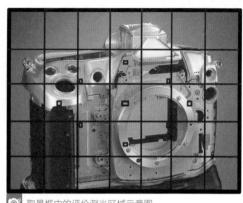

取景框中的评价测光区域示意图

(32) 局部测光 ✍

[◎] 取景框中的局部测光区域示意图

局部测光介于中央重点测光与点测光之间。局部测光只对画面中央的一块区域进行测光，测光范围在 6% ～ 15% 之间，所以，局部测光在测光范围上要小于中央重点测光，大于点测光。在拍摄主体与背景反差比较强烈，而主体所占画面的面积又不大时，使用局部测光最为合适。

(33) 全自动曝光模式 ✍

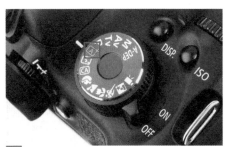

[◎] 佳能相机模式拨盘上的全自动曝光模式示意图

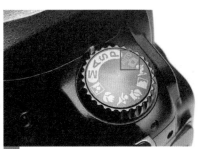

[◎] 尼康相机模式拨盘上的全自动曝光模式示意图

全自动曝光模式是一种非常简单的曝光模式，图标是一个小小的绿色相机，一般用"AUTO"来标注。在这种模式下，相机决定所有曝光方面的设定，包括感光度、光圈、快门、白平衡等，摄影者只需专注构图、对焦，然后适时按下快门就行了。请注意，在全自动模式下，菜单中许多选项的颜色都变灰了，无法使用。

↳ 程序曝光模式 （34）

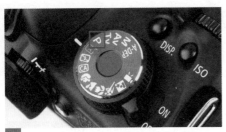

📷 佳能相机模式拨盘上的程序曝光模式示意图

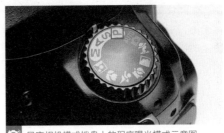

📷 尼康相机模式拨盘上的程序曝光模式示意图

程序曝光模式在模式拨盘上一般用"P"来标注，在这种模式下，相机决定光圈和快门速度，拍摄者可以选择白平衡或者自定义白平衡。此外，你也可以选择 ISO 感光度和其他几个变量。一般来说，使用程

序曝光模式，向右旋转指令拨盘，可以选择大光圈、高速快门，以得到较小的景深，使背景模糊或者定格动态景物；向左旋转指令拨盘，可以选择小光圈、低速快门，以得到较大的景深，或者使运动物体虚化。

↳ 快门优先曝光模式 （35）

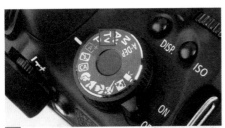

📷 佳能相机模式拨盘上的快门优先曝光模式示意图

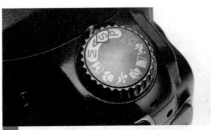

📷 尼康相机模式拨盘上的快门优先曝光模式示意图

快门优先自动曝光模式可以手动设定快门速度，相机根据测光结果自动设定光圈值。佳能以"Tv"标注，尼康以"S"标注。使用该曝光模式是为了表现所拍对象的动感或静止感而预先设定好快门速度，并且在使用闪光灯拍摄时，对于闪光同步速度的设定也较为有利。在捕捉快速移动

的被摄体或者表现动感而采用追随拍摄时，要首先选择快门速度优先模式。使用该模式除了设置快门速度以外，拍摄者还可预设曝光补偿、感光度、测光模式、自动对焦模式等，较适合于新闻、体育、舞台等动态题材的拍摄。

36 光圈优先曝光模式 ☑

光圈优先曝光模式是一种可以手动设定光圈，相机根据测光结果自动设定快门速度的曝光模式。佳能以"Av"标注，尼康以"A"标注。光圈与景深有着密切的关系，使用光圈优先，可以优先控制画面的景深范围，而不用单独计算快门速度，这是在平时使用较多的一种拍摄模式。对于初学者，通过光圈优先曝光模式可以很容易地掌握光圈数值，也可以直接操作光圈，根据不同的光圈系数体验景深和快门速度的变化。利用该模式，拍摄者除了设定光圈以外，还可预设曝光补偿、感光度、测光模式、自动对焦模式等，多用于风光、静物、人像等题材的拍摄。相对来说，选择光圈优先曝光模式时，摄影者的主观能动性能得到较好地发挥。光圈优先曝光模式主要好处有以下几点。

1. 控制成像质量。照片成像质量与镜头光圈密切相关，选择最佳的成像光圈，有利于提高照片质量。一般镜头的中挡光圈成像质量最好，通常为 f/5.6、f/8、f/11 这三挡，比较讲究成像质量时，应预选合适的光圈。

2. 便于控制曝光量。相机在曝光时会根据光圈值和现场亮度自动调整快门速度，以适应曝光需要。在闪光摄影中，相机和自动化程度较高的闪光灯匹配后也能得到较准确的曝光，但在拍摄距离较远或较近的对象时，为了得到更准确的曝光，适当开大或收小光圈，可避免曝光不足或曝光过度。

3. 便于控制景深。在摄影实践中，常常需要通过调节光圈大小来获得不同景深。究竟是选择小光圈还是大光圈，摄影者要根据表现主题的需要做决定。

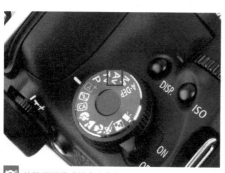

[◎] 佳能相机模式拨盘上的光圈优先曝光模式示意图

[◎] 尼康相机模式拨盘上的光圈优先曝光模式示意图

↘ 手动曝光模式 (37)

佳能相机模式拨盘上的手动曝光模式示意图

尼康相机模式拨盘上的手动曝光模式示意图

手动曝光模式是一种原始、经典的曝光模式，其英文缩写为"M"，由拍摄者直接决定光圈和快门速度。虽然操作比较繁琐，但能让摄影者明确掌握相机的曝光状态。严格来讲，其他的自动曝光模式只要在构图和角度上稍稍变更，曝光设定就

会敏感地发生变化，很容易造成曝光失误，但手动模式在确定构图和拍摄角度后，可固定光圈和快门速度，从而保证得到更准确的曝光。手动曝光模式也可以充分体现摄影师的曝光意图，是一种反映个人摄影风格的创造性很强的曝光模式。

↘ 自动白平衡模式 (38)

所有数码相机基本都具备自动白平衡设置，它的准确率较高，在大多数拍摄场合，我们都会使用它。只有在自动白平衡模式失效或通过该模式无法得到预想色彩的情况下，我们才会选择其他白平衡模式。

自动白平衡模式选择界面

39 白炽灯白平衡模式 ✍

该模式适合在室内白炽灯光线环境下拍摄，用于矫正在白炽灯光照条件下，由于色温的不同而带来的色彩变化，达到正确还原被摄物体色彩的效果。

白炽灯白平衡模式选择界面

荧光灯白平衡模式 40

荧光灯白平衡模式选择界面
（注：相机菜单中可能会误写为"荧光灯"）

该模式适合在荧光灯下使用，但荧光灯色温不一，就使得该模式在调节白平衡时容易出现偏差。但现在有些相机针对不同种类的荧光灯在白平衡模式上做了细致的分类，因此，摄影师在拍摄时必须确定该照明属于哪种"荧光"，以确保相机能够进行效果最佳的白平衡设置。若实在难以掌控，最好的办法就是"试拍"。

41 阴影白平衡模式 ✍

该模式适用于阴影或无太阳直射的光照条件，能够消除因为蓝天反射所带来的蓝色倾向，达到正确还原被摄物体色彩的效果。这种模式不是在所有的数码照相机上都有的，通常来讲，白平衡系统的最优表现状态是在室外，阴影模式等其他特殊模式都是相机制造商在相机上添加的个性模式，这些白平衡的使用依相机的不同而有所差异。

阴影白平衡模式选择界面

↘ 人像模式 〔42〕

〔◎〕 佳能相机模式拨盘上的人像摄影模式示意图

〔◎〕 尼康相机模式拨盘上的人像摄影模式示意图

该模式主要用于拍摄人物肖像，其实也是在自动（AUTO）模式基础上设置的一个高级自动模式。它对照片的色彩进行了一定的处理，来表现更为自然、漂亮的肤色，

而且对光圈进行了一定的控制，偏向于用大光圈来表现背景虚化的效果。在这个模式下，拍摄旅途人像是很不错的选择。

↘ 运动模式 〔43〕

〔◎〕 佳能相机模式拨盘上的运动模式示意图

〔◎〕 尼康相机模式拨盘上的运动模式示意图

运动模式用于对运动物体的拍摄，它会开大照相机的光圈，提高感光度，以保证使用较高的快门速度，以免运动物体在画面中显得模糊。利用这个模式抓拍运动

物体比较方便，比如嬉戏的儿童，另外在光线较暗的情况下，也可以用来提高快门速度。

44 风景模式 🖉

🄾 佳能相机模式拨盘上的风景模式示意图

🄾 尼康相机模式拨盘上的风景模式示意图

风景模式用于要求有大景深的场景，如山峦和海滩的风景照片，或是主体位于远方地平线上的情况。相机将根据现有光线条件自动选择较小的光圈设置。多数情况下，相机会设置中等大小的光圈，目的是在获得足够景深的同时，也获得较高的快门速度来消除机身震动对画面产生的负面影响。

45 儿童快照模式 🖉

这是专为迅速拍摄儿童快照设置的模式。人物的衣服和背景细节将表现得生动锐利，而皮肤色调则显得柔和自然。相机自动选择包含最近主体的对焦区域。

🄾 尼康相机模式拨盘上的儿童快照模式示意图

↘ 近摄（微距）模式 46

📷 佳能相机模式拨盘上的近摄（微距）模式示意图

📷 尼康相机模式拨盘上的近摄（微距）模式示意图

该模式适用于对花朵、昆虫、硬币以及细小物件拍摄特写。相机将自动对焦于中央对焦区域中的主体，也可使用多重选择器指定其他对焦区域。相机会调整光圈来突出主体，但不会使用镜头的最大光圈，因为离主体越近，景深就越小。使用近摄模式时，建议使用三脚架，以保证影像清晰。

↘ 自拍模式 47

自拍模式可以让相机进行延时拍摄，一般有 2 秒和 10 秒的选择。摄影者可以把相机架在三脚架或固定在稳定的物体上，按下快门即可进行拍摄。当全家在外游玩却找不到路人帮忙拍摄时，使用这个模式就非常有用。

📷 相机上的自拍标识

48 夜景人像模式 ☑

[⊙] 佳能相机模式拨盘上的夜景人像模式示意图

[⊙] 尼康相机模式拨盘上的夜景人像模式示意图

　　在较暗的环境下拍摄人像时，使用这一模式可为主体和背景带来自然的平衡，相机将自动选择包含最近主体的对焦区域。由于在闪光灯捕捉到主体之后，快门仍将自动保持较长的开启时间，以获得充分的光线去表现背景，因此建议使用三脚架稳定相机来防止影像模糊。在室内以及任何需要表现背景细节的拍摄场合，采用夜景人像模式都比较适合。

第二部分

主题摄影

· 美丽风光 · 悦目植物 · 可爱动物 · 诱人食物 · 精致人像
· 喜庆节日 · 雄伟建筑 · 特殊技法

01
用广角表现广阔 [✎]

　　广阔的草原是风光摄影的绝佳素材，而草原上的牧群往往也会成为这片广阔绿色土地上鲜活的点缀。这时，我们往往需要用镜头的广角端（焦距数值最小的一端）和小光圈（f/11 或者更小）才能将这些美景清晰地整体呈现。例如，这张草原风光照片就选择了一个合适的时间——清晨，站在一个合适的位置——高视角，采用合理的构图——三分法，使整个画面均衡稳定，紧凑有致。同时，通过远近景物的布置，使得拍摄的平面照片有一种立体空间感。最后，用广角端将这些一一囊括其中，将最美的瞬间展现在我们的面前。

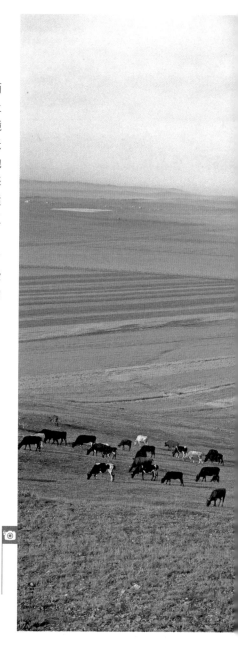

参数参考*

焦　　距：16mm
光　　圈：f/11
快门速度：1/250s
感光度：ISO100

* *此参数仅供参考，不代表实际拍摄固定参数*

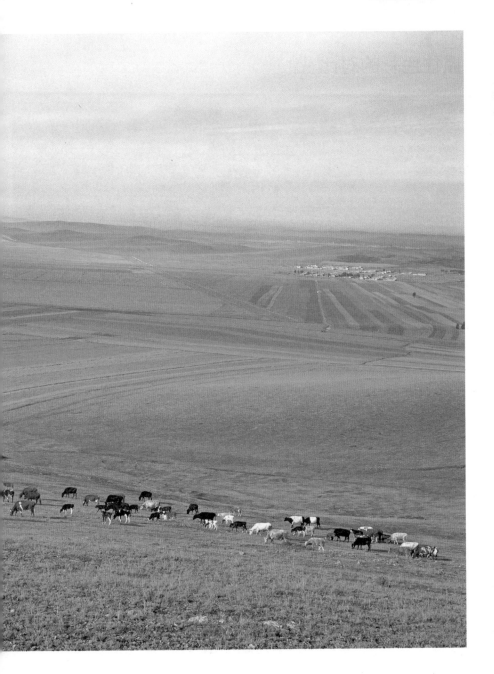

02
抓住色彩的对比

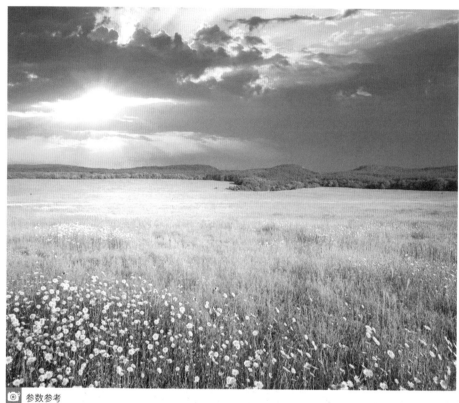

参数参考
焦距：35mm　　光圈：f/11　　快门速度：1/200s　　感光度：ISO100　（后期图像增强）

当太阳高度角比较低时，低垂的光线十分适合拍摄风光照片。最好能选择雨后晴朗的日子，白色的云朵加上蓝色的天空，拍出来的照片色彩会更丰富。在找到一个合适的场景后，所要做的就是耐心等待天气和光线的完美时刻。这张照片就拍摄于一个多云的黄昏，前景中绿色的青草与小花颜色非常明快，背景中的天空颜色显得较为沉郁，而画面中间的青草地被夕阳染成了金黄色。整个画面既有鲜明的色彩对比，也有自然的色彩过渡，画面内容丰富又和谐，是一张非常成功的风光照片。

03 让画面不再单调 ☑

林中漫步时，绿色的勃勃生机让人忍不住按下快门，但是如果画面内塞满了绿色，就会显得比较单调，所以我们需要找一些能衬托出绿色的陪体，例如林间小道、花丛、树木、流水都是不错的选择。就像这张照片中所表现的，小道中间以及两侧都有绿色的小草，而草丛里又点缀着一些小花，令画面不再单调。并且摄影师在拍摄时，故意隐去了树冠，使深褐色的树干产生线条感，与星星点点的小花、大片明亮的绿色形成点、线、面的组合，这样一来，整体画面变得不再单调，立刻就生动有趣了起来。

参数参考
焦　　距：85mm
光　　圈：f/7.1
快门速度：1/100s
感 光 度：ISO200

04 找到局部趣味点 ☑

海滩总是令人向往，也是风光摄影的主题之一。但是在海滩拍摄时，可能会遇到各种各样的问题，比如人太多、没有高视点、海滩景物过于平淡等，这些都会使得海滩全景的拍摄不尽如人意，这时不妨选择有意思的局部进行拍摄。例如，可以选择有趣的景物作为兴趣点，突出海滩、海水、阳光的背景，给人以放松的满足感。同时，也要注意利用景物天然的线条关系，增强画面的动感，通过在三等分线交点处突出视觉中心，使整个画面有重点。当然，在海滩上拍照一定要做好防水工作，除了保护好相机防止进水之外，还要注意，海边潮湿的空气对相机伤害很大，回住处后要记得把相机放在干燥箱中一段时间。

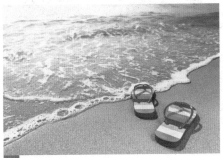

参数参考
焦　　距：50mm
光　　圈：f/5.6
快门速度：1/800s
感 光 度：ISO100

05 用好场景线条感 ☑

规划整齐的茶园、梯田、果园等，都是风光摄影的好去处。这些地方的农作物在种植时往往有一定规划，具有很强的线条感，可以拍摄出不错的照片。拍摄这类照片时，宜从高处往下俯拍，捕捉合适的几何线条，让画面具有形式感极强的图案之美。并且最好是在顺光的情况下拍摄，这样才能还原出植物鲜嫩的颜色。如果在逆光下拍摄，处理不好的话画面就会有灰蒙蒙的感觉。此外，如果画面整体颜色相近，为了避免单调，还可以考虑在画面中安排一些暖色调的景物或者人物，以丰富画面。

📷 **参数参考**
焦　　距：70mm
光　　圈：f/8
快门速度：1/200s
感 光 度：ISO100

06 赋予画面形式感 ☑

大量重复的单体景物往往是风光摄影的对象，因为这些单体在特定的角度下观看时，会产生强烈的形式感。例如一片不大的小树林，在枝叶还未茂盛时，就能形成很强的线条感，排列在一起很有气势，同时也造就了一种节奏美。搭配干净无云的蓝天和青绿色的大地，使画面简洁的同时也很好地突出了主体，令人感受到生生不息的生态。

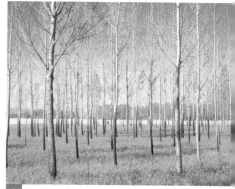

📷 **参数参考**
焦　　距：32mm
光　　圈：f/8
快门速度：1/200s
感 光 度：ISO100

07

↘ 加上一点层次感

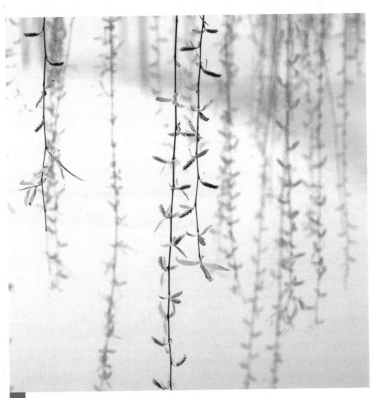

📷 **参数参考**
焦距: 200mm 光圈: f/2.8 快门速度: 1/500s 感光度: ISO100

单一的风光景物往往比较平淡，特别是位于同一平面上的，容易造成审美疲劳，没有新意。如果能够利用大光圈小景深的特性，便可营造出一定的层次感，在画面上给观者以重点观感。例如，在这幅照片中，如果仅选择一枝或几枝柳条，并不能很好地表现柳叶的新绿。摄影师选择使用长焦镜头配合大光圈，有效地减小了画面的景深，从而突出了前景中的重点柳条，后面疏密有致的柳条也营造了一定的清新感。此外，在营造层次感时，背景的选择也非常重要，尽量选择纯净的背景。如果背景杂乱，景物很可能会被背景干扰，从而降低层次感。

08 有对比才抓眼球 ☑

庄稼收获后的土地是很好的风光摄影题材，然而单单拍摄土地可能会令画面十分单调，所以我们可以利用颜色和构图上的对比，营造一定的氛围。通过选取与大地颜色不同的景物，例如蓝色的天空、绿色的草丛、灰白的岩石等，使用三分法构图，充分安排好它们在照片中的位置，使画面不那么呆板。再配合小光圈和较慢的快门速度，就会得到一幅生动的田野照片。此外，褐色或黑色的土地，随意堆放的草垛，加上蜿蜒曲折的田埂，都能让画面产生对比，构成一幅美丽的田园风光。

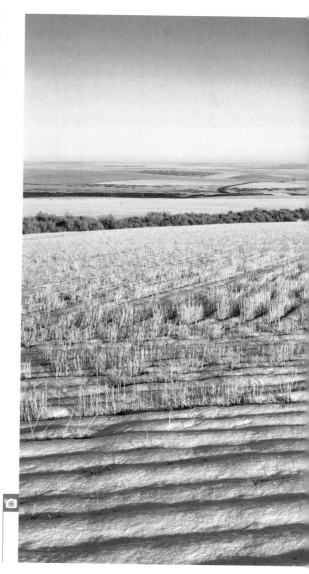

参数参考
📷
焦　　距：35mm
光　　圈：f/9
快门速度：1/100s
感 光 度：ISO200

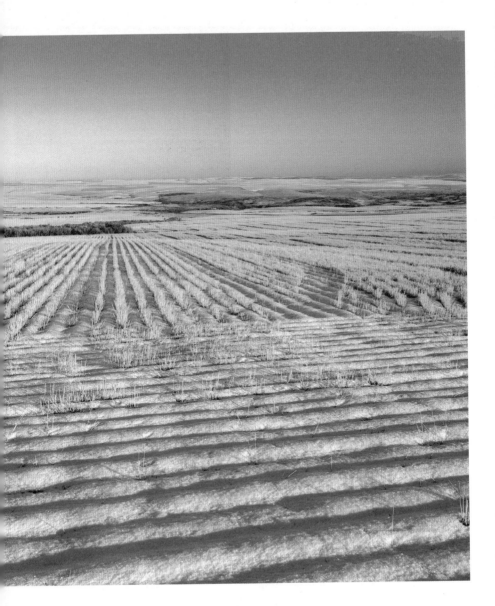

09

色彩明暗要变化 ☑

大自然变幻莫测的色彩想必是吸引人们争相拍照的最大理由之一。在风光摄影中，除了选择景物和场景外，还要把握好色彩明暗层次的关系。明暗关系运用得好，影调和层次就会丰富，反之，画面就会显得乏味。例如在这幅照片的场景中，目之所及都是满满的金黄色，因此在这样同色系的环境里，要更加注意控制曝光程度，预想好明暗的对比、影调和层次的变化，将景观的空间感表现出来才不会让画面显得平淡。必要时，还可以使用多次曝光拼合的方法，实现亮部与暗部景物的完美还原。

◎ **参数参考**
焦　距：50mm　　光　圈：f/11
快门速度：1/60s　感光度：ISO200（后期图像增强）

10

拍出意境任想象 ☑

在风光摄影中，利用运动的景物营造照片的氛围是一个很常用的手段。例如对于纷纷扬扬的雪花，一种拍摄方式是用 1/250 秒或者更快的速度来凝固雪花飘扬的瞬间，使画面充满鹅毛大雪的意味。另一种拍摄方式则是用 1/30 秒或者更慢的快门速度，使雪花在照片中变成道道白线，更具有飘落的动态感。无论是用哪种方式表现纷飞的雪花，都要注意在构图时尽量挑选暗色（最好是黑色或深褐色）的背景，因为浅色的背景不容易表现出雪花的形态。相对而言，夜晚拍摄下雪的场景比较容易，但由于光线较暗，要注意控制好光圈与快门速度，提高感光度，以免曝光不足。

◎ **参数参考**
焦距：85mm　　光圈：f/5.6　　快门速度：1/30s　　感光度：ISO320

11
还原真实的色调 ☑

参数参考

焦 距: 32mm　　光 圈: f/7.1
快门速度: 1/60s　　感光度: ISO200

　　有时候，我们在风光场景中看到的色调或颜色和实际拍摄到的并不一致，这是因为相机的白平衡可能会由于画面中纯色大色块的干扰而产生"误判"，导致记录下来的景色并不是真实的颜色。例如在拍摄雪景时，如果相机是"自动白平衡"设置的话，就很有可能拍出一幅蓝色调的雪景照片，尤其在阴影部分，蓝色会更为明显——由于白雪反射了更多的紫外线，导致相机对场景的判断产生了错误。解决的办法也非常简单，只需要将白平衡模式设置为"阴天"或"雪天"即可。如果对相机比较了解，还可以对着纯白色的雪设置自定义白平衡模式。通过改变白平衡色温，就可以真实地还原雪景色彩，使照片的色调与我们所看到的一致。此外，使用偏振镜拍摄雪景也是防止雪景照片偏蓝的一个很好的选择。

12
走到中间去拍照 ☑

　　迷人的风光往往要从不同的角度去发现，要想获得与众不同的照片，需要开动脑筋迈开步子，在确保安全的前提下，寻找最佳的拍摄机位。例如拍摄溪流的照片时，就可以到水流平缓的浅滩或堤坝上，选择相对开阔的地带，这样一方面能够避免周边树枝、杂草等其他景物的干扰，另一方面也能获得更好的光线角度。如果有高低落差，那么既可以加强画面的立体感和动感，避免水面过于单薄，增加层次感，还能利用溪流形成的小瀑布充实画面内容，使得画面更富有冲击力。最后，还是要提醒大家，在寻找拍摄点时务必注意安全，做到"观景不走路，走路不观景"。

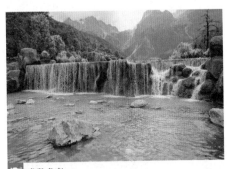

参数参考

焦 距: 24mm
光 圈: f/16
快门速度: 1/15s
感 光 度: ISO200

13 找寻独特的角度 ☑

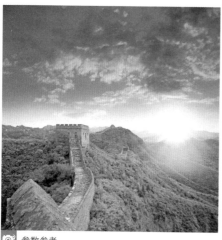

参数参考
焦　　距：24mm
光　　圈：f/11
快门速度：1/250s
感 光 度：ISO100（后期图像增强）

　　不同光线下的风光截然不同，在拍摄同一场景时，我们可以尝试提升或降低机位，看看是否有比平视更好的角度来表现景物。在这幅照片里，摄影师就利用了逆光的高角度来拍摄长城，让画面具有更多色彩的同时，也赋予远方的云层不同的颜色变化，更显长城的历史沧桑感。同时，高角度的构图也能通过景物的自然曲线来增强画面的动感，表现了长城如巨龙般盘踞在无尽的山峦中、一眼望不到尽头的雄伟特质。再加上作为背景的植被的浓郁之色，正好与长城本身的颜色形成强烈对比，使画面中的主体更加突出。

14 场景构造多思考 ☑

　　在色彩艳丽的季节里，层峦叠嶂、流水潺潺的美景会犹如一幅油画矗立在你的眼前。面对这类色彩丰富、景物繁多的美景，我们应当冷静地思考画面构成，可以按照以下顺序进行拍摄：首先，大场景下我们对于镜头的选择应当恰当，尽量使用广角镜头或镜头的广角端来容纳尽可能多的场景；其次，如果无法在晨昏进行拍摄，可以考虑利用高角度顶光或散射光来营造明暗的反差，给整个场景带来清晰透彻的造型感；最后，假如没有风的话，通过降低快门速度来获得更为艺术化的水面效果，并且能将倒影作为元素置入画面中，增加趣味。

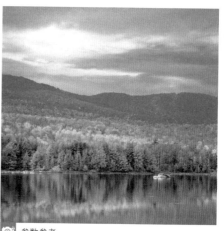

参数参考
焦　　距：16mm
光　　圈：f/16
快门速度：1/15s
感 光 度：ISO100（后期图像增强）

15
↘ 增加前景更饱满

拍摄风光照片如果苦于找不到丰富画面的元素，最简便的一个小技巧就是在前景中置入花卉。这样处理的好处在于，鲜花作为前景增添了趣味，也增强了画面的生机和活力，而且在娇艳细小的鲜花衬托下，远景中的景物更增添了几分巍峨与雄壮。前景在摄影构图中是一种不可忽视的因素。如果景物都处在一个平面上，画面会显得比较呆板，没有吸引力，而利用前景与远景的透视对比，就能让人从二维的画面中感受到三维的纵深感。

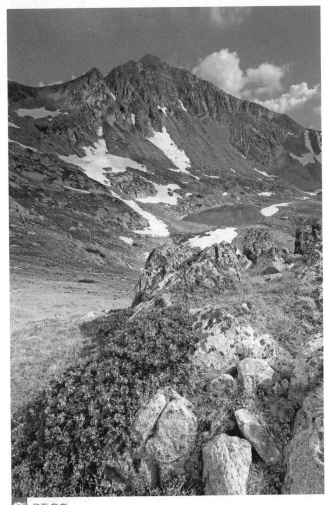

参数参考

焦　距：24mm	光　圈：f/16
快门速度：1/60s	感光度：ISO100

(16) 疏密有致更新鲜 ☑

在使用放射性构图拍摄树林照片时，构图是很有讲究的。最重要的是，要把握好恰当的空间概念，营造放射线的感觉，做到疏密有致。在取景时尤其要注意角度，囊括最适合的景物，这样才会使照片张弛有度，层次分明，内容丰富。其次，仰视拍摄也是有趣的构图方式，它比一味地用平视视角更有新鲜感——累了抬头看看天空，在蓝天的映衬下会有不同的收获。控制好景物的疏密程度，照片内容往往更为丰富，会给人以耳目一新的感觉。

[◎] **参数参考**
焦　距: 24mm　　光　圈: f/11
快门速度: 1/100s　　感光度: ISO100

(17) 突出主体有妙招 ☑

绿色植物的特点鲜明，要拍摄绿色植物的风光，不仅可以去户外的大自然，也可以在家里找找合适的题材。比如图中的蕨类植物，就是在家里的阳台上拍摄的。拍摄这类造型很有特点的绿色植物时，要善于找出植物本身的形态特征，并放在画面的醒目位置予以表现。为了突出植物或优美或独特的主体形态，建议使用大光圈和长焦距拍摄，以便最大程度地虚化背景，减小景深，突出被摄主体本身。同时，要注意调整好角度，选择干净的背景，以免喧宾夺主。

[◎] **参数参考**
焦　距: 200mm　　光　圈: f/2.8
快门速度: 1/400s　　感光度: ISO100

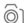

18 日出日落好出片 ☑

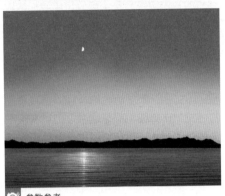

参数参考
焦　　距：24mm
光　　圈：f/11
快门速度：1/30s
感 光 度：ISO400 （后期图像增强）

　　日出与日落永远是风光摄影爱好者感兴趣的题材，这两个短暂的时间段也是摄影的黄金时段。这类梦幻时刻的最大特点就是天空的颜色非常丰富，例如图中即使日已西沉，但地平线周围的云彩依然呈现出橘红色。为了能在昏暗的光线下表现出细腻的色彩变化，有必要使用三脚架进行拍摄，可以适当延长曝光时间（1/30 秒或者更长）。选择对太阳或者月亮周围的天空及云彩进行测光，适当控制曝光量，以免过曝而失去颜色细节。此外，利用水面形成天空的倒影，也是一种晨昏风光摄影的不错选择。

19 看那"黄金一小时" ☑

　　日落时分的晚霞有时会呈现更美丽的色彩，并且日落的过程是光线逐渐变暗的过程，日光和天空的色调变化更为丰富。随着太阳的逐渐下降，光线角度降低，色温也逐渐减小，此时各种场景都会呈现漂亮的暖色调，因此，日落前的一个小时被称为"黄金一小时"——无论拍摄太阳本身还是其他场景，都会有非常美丽的效果。拍摄日落时要注意整体环境的亮度较低，快门速度一般低于 1/60 秒，最好使用三脚架来稳定相机。另外，由于日落前的太阳仍然很亮，在还没有到达地平线时不要一直透过取景器观察太阳，长时间直视会严重损害视力，甚至会有失明的危险。

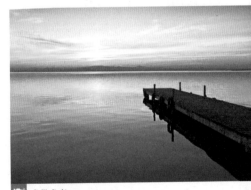

参数参考
焦　　距：24mm
光　　圈：f/16
快门速度：1/30s
感 光 度：ISO100

20
大场景用横构图 [✑]

参数参考
焦　　距：24mm　　光　圈：f/8
快门速度：1/250s　　感光度：ISO100

在面对大场景的风光时，尽量考虑使用横构图，这样能够包含更多景物，并且平和的视野更符合整个场景带给我们的视觉感受，同时相较于竖构图来说视野会更加宽广，能很好地体现纵深感。为此，我们可以选用 24mm 或 35mm 的广角镜头，并选择最为精彩的景物去表现，注意色彩和明暗关系，不要因色彩杂糅而出现平面的感觉。比如图中这个场景，尽管有很多竖线条的树木，但在构图上仍然体现了横构图视野宽广的特点。

21
自上而下竖构图 [✑]

走进大自然，如果看到小溪自上而下流动这类具有竖向元素的景物，可以考虑使用竖构图来表现场景的立体感。如果想拍出丝绸般顺滑的水流，可以使用较低的快门速度，这样得到的照片颇具梦幻色彩。要拍摄出这种效果，曝光时间一般要长于 1/4 秒。如果场景整体较亮，为了减少进光量，获得较低的快门速度，就需要使用中灰镜帮助降低曝光量。测光时使用点测光或中央重点测光，以中间调的景物作为测光点，如岩石阴影中的流水，这样画面中较暗的石头与较亮的水流就都能曝光正确。此外，长时间曝光下，保持相机的稳定非常重要。所以，带上三脚架或者给相机找一个稳定的支点，就非常有必要。

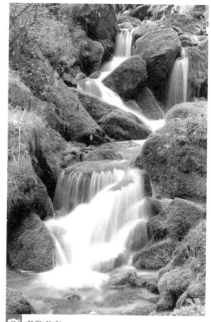

参数参考
焦　　距：35mm　　光　圈：f/11
快门速度：4s(使用中灰镜)　感光度：ISO100

22 多带装备不会错 ☑

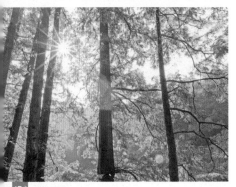

参数参考
焦　　距：50mm
光　　圈：f/9
快门速度：1/250s
感 光 度：ISO100

　　大自然的风景从远到近都散发着魅力，想要把美景一一记录下来，就需要携带囊括35mm—200mm焦段的一至两支镜头，这样的话，对于把握风光的大场景以及细节就会比较全面，拍全景或特写都会得心应手。若希望照片的色彩能够尽量还原，可以带上一块中灰镜与一块偏振镜，降低多余光线的影响。比如拍摄时的阳光明媚，中灰镜能有效地帮助减轻明亮的天空过度曝光的问题，而偏振镜能减少特定方向的光线，增强反射面的色彩，并增加色彩饱和度。当然，三脚架肯定是风光摄影必不可少的装备。总之，拍摄风光的时候，顺手多带一件装备总是没错的。

23 巧用视觉引导线 ☑

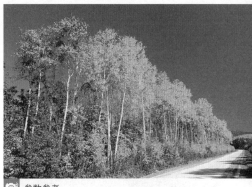

参数参考
焦　　距：35mm
光　　圈：f/11
快门速度：1/200s
感 光 度：ISO100

　　湛蓝的天空，金色的树林，一尘不染的公路，面对这样的美景要如何处理才好？这样的场景有很明显的透视线条，完全可以作为画面的视觉引导线加以利用，对景物的颜色做出区分，或引导观众看到画面上的兴趣点。比如这幅照片，就利用了视觉引导线，巧妙地分割了冷调的蓝色天空和暖调的金黄色树木，使画面形成饱满而通透的空间感。

24 争分夺秒抢画面 ☑

📷 **参数参考**
焦　距: 135mm　光　圈: f/2.8
快门速度: 1/200s　感光度: ISO200

　　想要拍摄转瞬即逝的风光, 例如薄霜或霜花挂在树叶、干草、浆果、蛛网等物体上的奇异景象, 就必须做好充足的准备, 在光线条件满足后要迅速拍摄, 避免错失良机。为了突出被霜包裹着的物体, 应该加大光圈, 以产生小景深效果, 一般采用f/4或者更大的光圈。同时, 要尽量靠近被摄物, 在构图上要能体现出霜冻的冰晶感。如果叶片或蛛网上的霜开始融化了, 也可以选择侧光或逆光的角度, 拍摄融化后的冰滴, 闪闪发亮的效果也会令人印象深刻。拍摄的时候动作一定要快, 尽量多按几次快门, 减少回看照片的次数, 把时间都用在拍摄上, 宁可多拍些照片回去慢慢整理, 也不要错过精彩的瞬间。

25 雾中拍摄有奇效 ☑

　　天气中的浓雾虽然影响出行, 但对于摄影而言, 却是难得的营造氛围的好机会——雾气中的景物若隐若现, 给人一种神秘的美感。拍摄雾气时, 尽量使用小光圈以获得更大的景深, 并且需要使用三脚架来稳定相机。由于雾气本身也能反射光线, 造成相机自动测光发生偏差, 要注意根据场景的实际情况来增减曝光量。当然, 拍摄雾霭仍然要把安全放在第一位, 特别是在山区拍摄风光时要更加留意湿滑的地面和岩壁。在雾中拍摄后回到家中最好对相机和镜头做一次彻底的清洁和干燥, 防止器材受潮。

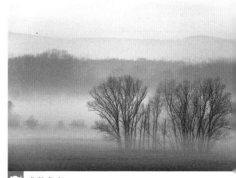

📷 **参数参考**
焦　距: 35mm
光　圈: f/9
快门速度: 1/30s
感 光 度: ISO100 （后期图像增强）

26
↘ 留意路上的小品

当我们外出寻找美丽的风光时，一般想到的都是山川、湖泊、平原等，其实风光摄影的题材是无处不在的。走在乡间的路上，说不定就会遇到窗台上漂亮的鲜花装饰，把它拍摄下来就是一张不错的风光照片。拍摄这种风光小品照片时，要注意画面的简洁，除了主体以外，尽可能地减少其他喧宾夺主的元素，要有意识地挑选背景或前景。比如这张照片，就利用了整面墙的暗红色与叶子的亮绿色构成对比，更加凸显植物小品的亮丽。

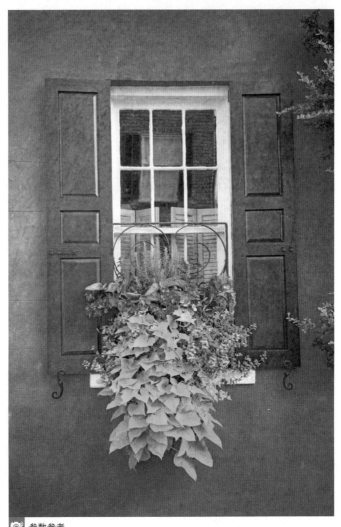

📷 **参数参考**
焦　距: 85mm　　光　圈: f/8
快门速度: 1/200s　感光度: ISO100

27 阴天也能出大片 ☑

参数参考
焦　距：24mm　　光　圈：f/16
快门速度：1/30s　　感光度：ISO200

　　阴天拍摄风光时，由于没有强烈的光线，受光面与背光面的反差并没有那么明显。光线较柔和的时候，散射光会使整幅照片没有太强烈的立体感，但不乏抒情与静谧的气氛。在阴天的环境下，画面的基调往往偏灰，视觉效果并不那么明显，所以我们可以选择那些色调明亮的景物作为拍摄对象，弱化单调、灰暗的气氛。例如这幅照片，就通过光线和透视来营造效果，获得色彩柔和、层次丰富，同时细腻柔和的照片。

28 萧瑟寂寥也有味 ☑

参数参考
焦　距：50mm　　光　圈：f/8
快门速度：1/100s　　感光度：ISO200

　　风光摄影不一定都要选择丰茂繁盛的场景，有时候萧瑟寂寥的场景也是适合营造氛围的风光摄影主题。例如，这幅照片在拍摄时着重考虑了树林和土地的构图关系，用广角镜头将整个场景纳入，突出了树林的局部特征。尤其是白雪弥补了枝丫间的空隙，使成片的树林与积雪相互对比，再加上低角度侧光的造型，让整个画面充满肃杀的氛围感。

(29)

⬇ 光线柔和少阴影

当我们面对繁杂的花卉构成的大场景时,除了要利用好花卉之间的线条和色块形成画面外,还要把握好色彩、色调的对比,让画面不再单调和枯燥。因此,可以选择在明亮的阴天拍摄这类照片,因为阴天的散射光光线柔和,减少了不必要的阴影,能更好地突出花卉的颜色和造型元素。例如这幅包含了许多花卉的照片,就是在阴天拍摄的,画面中黄色与紫色的对比、红色与绿色的对比等,都给人带来一种明快的感觉,表现出"百花齐放"的轻快感。

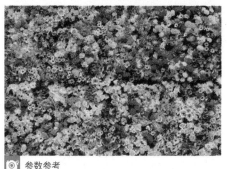

参数参考
焦　距:200mm　　光　圈:f/5.6
快门速度:1/100s　　感光度:ISO100

(30)

⬇ 侧光造型效果佳

菊花的色彩一般十分艳丽,为了准确还原色彩,可以用侧光拍摄,把菊花的姿态、层次和质感表现得淋漓尽致。如果是在充足的直射光条件下顺光拍摄菊花,虽然花朵受光部分均匀,但整张照片看起来会比较平淡。而在逆光环境下拍摄,花朵的叶片以及轮廓都会显得十分硬朗。这些光线都不能很好地表现花朵的质感,主体也会显得有些浑浊。所以,应该在柔和的侧光条件下,找到合适的拍摄角度,将高光部分尽量减少,必要时可以增加反光板帮助补光。

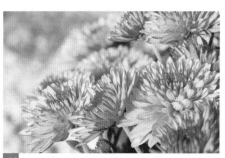

参数参考
焦　距:200mm　　光　圈:f/5.6
快门速度:1/200s　　感光度:ISO200

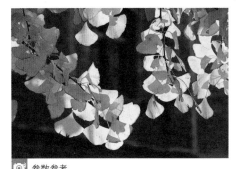

31 逆光表现更震撼 ☑

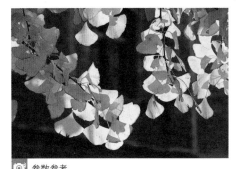

参数参考

焦　　距：135mm
光　　圈：f/5.6
快门速度：1/250s
感 光 度：ISO200

　　逆光和透射光最能表现树叶的质感。在拍摄逆光的树叶时，要多观察秋叶和光线的关系，寻找到合适的角度。例如图中这样午后的阳光为斜射光线，光源位于树叶的背面，光线透过叶片，会使叶片显得通透明亮，比顺光看到的反射效果更加鲜艳，质感更强。此外，若能捕捉到从树叶缝隙透过的阳光，也会使整幅画面更富有诗意和情趣。

32 虚化背景亮主体 ☑

　　落叶也是一道美丽的风景，除了可以把镜头对准大片大片的落叶外，落单的叶片有时也能成为美丽的拍摄主题。拍摄单个或少量的落叶时，可以尽量使用长焦镜头，把周围不必要的景物排除，并通过小景深来突出主体。比如这张照片，把视觉焦点落在车顶的树叶上，将树林作为背景，再加上车顶的倒影，构成了一幅秋日美景。这样的处理能让主体树叶突出，同时又不破坏整体效果，而且整体层次更显分明。要注意的是，拍摄单体落叶照片时对焦要准确，避免跑焦。

参数参考

焦　　距：85mm
光　　圈：f/2.8
快门速度：1/500s
感 光 度：ISO100

33 向上拍摄新角度 ☑

参数参考

焦 距:	35mm
光 圈:	f/8
快门速度:	1/1000s
感光度:	ISO100

　　茂密的竹林往往会将阳光遮蔽，如果使用平视角度拍摄杆直而细的竹子，可能会导致画面线条过多而失去重点，并且过于平淡。拍摄密集的竹子时不妨尝试使用仰拍，这样一方面能更加凸显竹子的修长，另一方面可以利用视角的关系，让原本平淡的平行直线变成具有视觉冲击力的放射线，使画面展现出强烈的律动感和开放性，增强画面的张力和动感。而在画面上方适当留出些天光，就让这些"放射线"有了归属，同时也让画面有了重点。

34 早春玉兰正当时 ☑

参数参考

焦 距:	85mm
光 · 圈:	f/5.6
快门速度:	1/500s
感光度:	ISO100

　　玉兰花纯洁无瑕的花瓣是一个经典的花卉拍摄题材。由于玉兰树比较高大，为了寻得较好的拍摄角度，可以考虑自带小梯子，或者带上长焦镜头，以便能拉近拍摄对象。拍摄玉兰花时宜用侧光，这种光线造型效果好，立体感强，层次分明，阴影和反差适度，能细腻地表现出花瓣的质感和层次。白色的玉兰花颜色淡雅，可以选择深色的背景来突出其颜色，也可以换一种思路，选择亮色的背景拍摄高调照片，亦符合玉兰花冰清玉洁的形象。拍摄这张照片的摄影师注意到盛开的玉兰花瓣向四方展开，所以在构图时利用花瓣作为引导线，将观众的目光引向画面中心。

35
桃花灿烂莫错过 ☑️

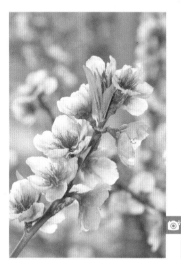

拍桃花首先要学会挑选具有特色的小簇花朵进行拍摄。因为桃花的花形较小，长得又比较密集，如果拍摄成片的桃花，很容易分不出主次，变得杂乱无章。其次，要挑选干净的背景，并使用大光圈或长焦距拍摄花朵的特写，以此将背景虚化，突出主体。在用光上，最好选择侧光或者逆光。逆光下的花朵会显得玲珑剔透，花的脉络都能看得清楚。侧光则有利于突出花的质感和立体感，使花朵显得更加艳丽多彩。最后，记得要在上午出门拍摄，因为这时的桃花更加娇嫩。

🔲 **参数参考**
焦　　距：85mm　　光　圈：f/4
快门速度：1/800s　　感光度：ISO100

36
浪漫樱花这样拍 ☑️

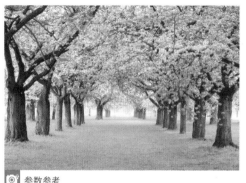

🔲 **参数参考**
焦　　距：35mm　　光　圈：f/11
快门速度：1/200s　　感光度：ISO100

樱花的花期较短，每年盛开的时间大约只有一周，所以每逢樱花怒放的时节，樱花树下总是会出现游人如织的盛况，这也给我们拍摄樱花带来了难题。为了避免拍出人比花多的照片，我们在取景时，可以选择清晨游人较少的时间，并选择干净的背景，如天空或水面。拍摄小簇樱花是比较常见的手法，也可以尝试拍摄大场景的樱花照片，因为当大片的樱花攒聚在一起时会很有气势。此时构图切忌过"满"，如果画面中塞满樱花反而会使照片失去关注的焦点而变得平淡。这张照片选择绿色的青草地作为陪衬，既显出樱花的气势，也构成一种色彩对比。

③⑦

完美对象郁金香 ☑

郁金香花形优美，颜色丰富，无论怎么拍都很容易出片。单独一枝郁金香可以拍，而当它们成片出现时，又具有很强的线条感，也容易出片。郁金香也是一种经得起 360 度全方位无死角拍摄的花卉。低角度仰拍可以表现出郁金香亭亭玉立的优美姿态，平视拍摄可以表现出它们规整的构成感，而从上往下俯拍，又可以拍出一种抽象的图案之美。但要拍出具有新意的郁金香照片，就需要一点创意了。像这张照片，没有像大多数照片一样将郁金香的花朵塞满画面，而是在成片的郁金香叶子中间点缀几朵花，由于颜色对比的关系，几朵红色的郁金香立刻跳了出来，成了视觉兴趣点，整个画面主次分明，效果良好。

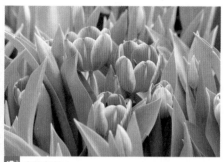

◎ **参数参考**
焦　　距：135mm
光　　圈：f/5.6
快门速度：1/200s
感 光 度：ISO400

③⑧

大牡丹雍容华贵 ☑

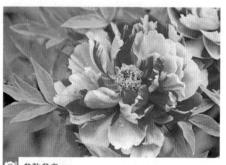

◎ **参数参考**
焦　　距：135mm
光　　圈：f/5.6
快门速度：1/200s
感 光 度：ISO400

牡丹历来受到文人雅士的喜爱，而牡丹的花形硕大，花茎较短，枝繁叶茂，花叶相间，这些特点决定了拍摄牡丹并不是一件容易的事。我们在拍摄牡丹时，应注意选择不同的角度进行观察，选择最适合表现牡丹优美姿态的一面。牡丹的形体特点决定了我们在取景时应让花朵占据画面的大部分面积，同时利用深色的绿叶作为背景来衬托出花朵的亮丽颜色。拍摄牡丹宜用散射光，以获得鲜艳的色彩，这符合牡丹浓墨重彩的特点。我们可以利用点测光对准花卉主体进行测光，以保证花朵本身能获得准确的曝光。构图时注意不要将花朵放置在画面的中央，这会使画面显得呆板，有时候稍稍往左或右偏移一点，视觉效果会更好。

39 小雏菊多多益善 ☑

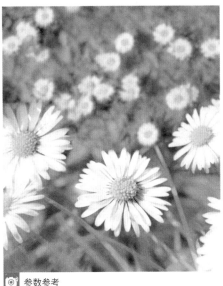

📷 参数参考
焦　　距：200mm
光　　圈：f/5.6
快门速度：1/500s
感 光 度：ISO100

　　由于雏菊的花形极具几何美感，花瓣从花蕊发散出去呈放射状，无论花瓣还是花蕊都呈现为圆形。然而单独的一朵雏菊并不好拍，可以考虑在大片的雏菊中选取单枝形象较好的雏菊作为主体，将其他雏菊作为背景，更好地体现鲜花盛开的感觉。同时，拍摄白色雏菊的特写时要注意进行正曝光补偿，因为白花容易使相机测光系统产生误判。

40 荷花盛开形象多 ☑

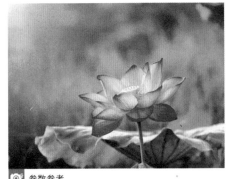

📷 参数参考
焦　　距：200mm
光　　圈：f/5.6
快门速度：1/200s
感 光 度：ISO200 （后期图像增强）

　　荷花也是经典的花卉拍摄题材之一。拍荷花可以有很多种创作方式，通过不同的角度、用光、色彩、构图，可以拍出不同的艺术形象，避免过于平凡和雷同。在这幅照片中，摄影师精心选择了一朵盛开的荷花，降低了机位，用平视的角度避开了我们平时看荷花的俯视角度。构图则在三分法的基础上，将主体荷花放在画面的重要位置，以荷叶作为陪体，用大光圈确保背景的纯净。同时，巧妙地利用逆光造成色彩的变化，使画面左上方形成暖色调，和右下方的冷色调形成鲜明对比，一方面突出了被摄主体，另一方面表现出独特的艺术效果。

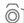

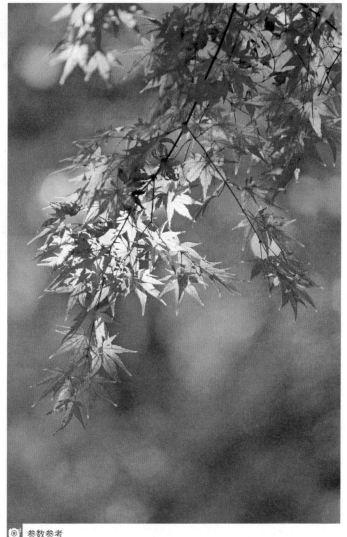

41
↘ 红枫更需绿景配

大自然的植物在春、秋两季往往具有丰富的色彩，在选择大范围色块的对象拍摄时，一定要注意色彩搭配。例如，如果树叶的色调偏黄橙色，以暖色调为主，那么在背景颜色搭配上建议考虑与暖色相协调的蓝色、绿色、深褐色，等等。在颜色的选择上，可以选择对比色进行组合，比如橙色与青色、红色与绿色，这样画面有鲜明的对比，会使照片显得明快活泼。

参数参考
焦距：85mm　光圈：f/2.8　快门速度：1/100s　感光度：ISO100

42
枯树也有逢春时 ☑

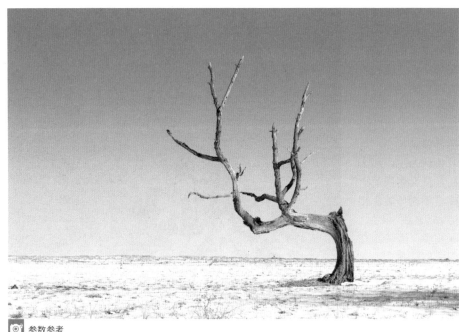

参数参考
焦　　距：24mm
光　　圈：f/16
快门速度：1/30s
感 光 度：ISO100

　　拍摄植物题材的照片，不一定都要选择生长茂盛的植物作为拍摄对象，有时光秃秃的枝干也能成为好的创作题材。将这些颇具形式美的树木纳入镜头，既可以表现植物生长的张力，也可以表现出它们在寂寥中仍能保持的顽强生命力。拍摄这类题材要注意构图上对枝条的取舍——树木的枝条起到的就是分割画面区域的作用，若要表现出枯树特有的形式美，就要选取具有代表性的特质枝条，不能胡乱地将所有枝条全部包含在画面内，否则只会给人凌乱不堪的感觉。

43 拍朵梅花有讲究 ☑

📷 **参数参考**
焦　　距：200mm
光　　圈：f/2.8
快门速度：1/200s
感 光 度：ISO400

　　由于盛开的梅花花枝较多，所以在构图时尽量选取单朵或几朵拍摄特写，以较好地表现梅花的颜色与形态。也可以适当在画面中带上枝丫，起到视觉引导线及画面分割的作用。拍摄梅花时，尽量选择纯色的背景，无论是黑色还是白色，都可以突出梅花鲜艳的颜色。想要拍摄出清晰的梅花，三脚架是必不可少的装备，光线足够时尽量使用小光圈——虽然大光圈能产生较小的景深，但是小光圈拍摄的画质更佳。如果是在室外拍摄，必要时要带上防风设备，防止拍出的照片模糊。

44 展现青松用仰视 ☑

　　要想表现出松树傲然挺立的特点，就必须在构图和选景上多下点功夫。选取一枝外形饱满的松枝，或者整棵矗立的松树，配以其他枯萎的草木或暗色的背景，可以表现松树的美丽与坚毅。拍摄整棵松树时，还可以采用由下而上的仰视视角，并以竖幅构图，在蓝天白云的陪衬下会显得更加挺拔高大。在白平衡的设置上最好使用偏冷的色调，因为需要体现出松树冷峻威严的感觉，太过偏暖的色调并不适合拍摄松树。

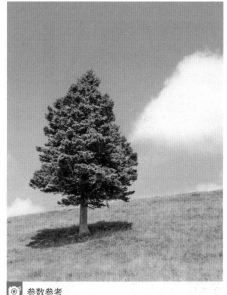

📷 **参数参考**
焦　　距：50mm
光　　圈：f/16
快门速度：1/500s
感 光 度：ISO200

45
凌波仙子水仙花 ✍

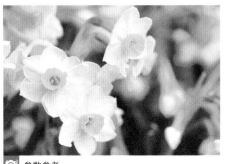

参数参考

焦　距：200mm	光　圈：f/2.8
快门速度：1/200s	感光度：ISO100

水仙花大多是室内养殖的，花期也能精确计算，是植物摄影中一个比较容易拍摄的题材。由于水仙花"金盏银台"的造型，因此尽量选取深色的背景，以突出花瓣的白色和花蕊的黄色。在室内拍摄水仙花时要注意对光源的控制，可以选择光线较好的白天进行拍摄，并且将水仙花摆放在窗边，利用自然光线照明。拍摄水仙花的用光可以是顺光、侧光，也可以是逆光，都能很好地突出水仙花晶莹剔透的特点。构图时最好带一点绿色的叶片，以衬托水仙花的美丽。如果是拍摄整株水仙花，可以考虑从高角度向下俯拍，产生"一盆玉蕊满堂春"的效果。

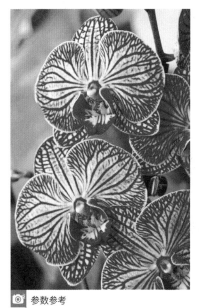

参数参考

焦　距：85mm	光　圈：f/5.6
快门速度：1/100s	感光度：ISO100

46
蝴蝶兰里看蝴蝶 ✍

兰花品种繁多，造型各异，且叶片优美，花香沁雅，其中蝴蝶兰这个品种近年来受到大众的喜爱。想要拍出漂亮的蝴蝶兰照片，就必须以实际拍摄的蝴蝶兰对象为基础，充分考虑构图方式，完美表现蝴蝶兰的造型。可以采用"三分法"构图或对角线构图来呈现整株兰花的美丽。拍摄的光线要利于造型，最好是利用自然的散射光，这样拍出来的蝴蝶兰脉络清晰，轮廓鲜明，能展现其特有的魅力。如果以特写方式拍摄，一支微距镜头是必不可少的，并且记得要用大光圈来虚化背景，以突出蝴蝶兰本身的形态。

47
⤵ 花中采蜜有一手

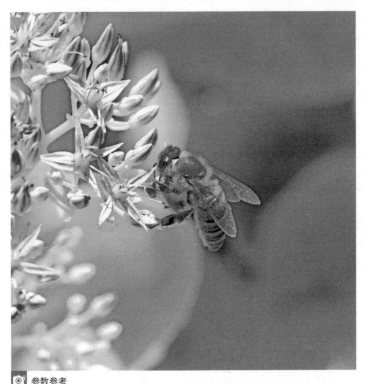

📷 参数参考
焦距：200mm 　光圈：f/4 　快门速度：1/500s 　感光度：ISO800

　　拍摄蜜蜂，特别是工作中的蜜蜂，并不是一件容易的事。首先，最好是要用一支微距镜头，或者放大倍率较高的长焦镜头，这样才能拍出清晰的蜜蜂主体。其次，要学会选花，有香味的花更容易吸引蜜蜂，而浅色的花则更容易突出黑黄相间的蜜蜂。第三，需要将画面元素安排妥当，如果花形较大且比较漂亮，可以将花瓣作为背景，

蜜蜂作为画面兴趣点；如果花形较小，则应选择干净的背景，如虚化的绿叶或蓝天。拍摄蜜蜂要有耐心，可以先对焦在花朵上，然后等待蜜蜂飞到花朵旁边时，看准时机按下快门。如果要拍摄蜜蜂振翅的画面，还需要设置较高的快门速度，一般设在1/500秒左右比较合适。

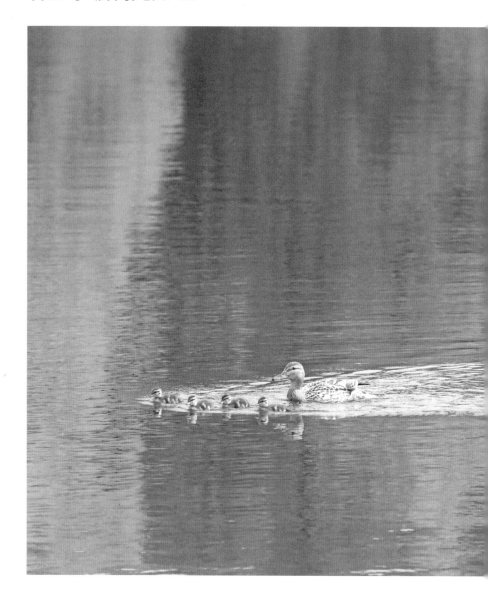

48

春江水暖鸭先知 [☑]

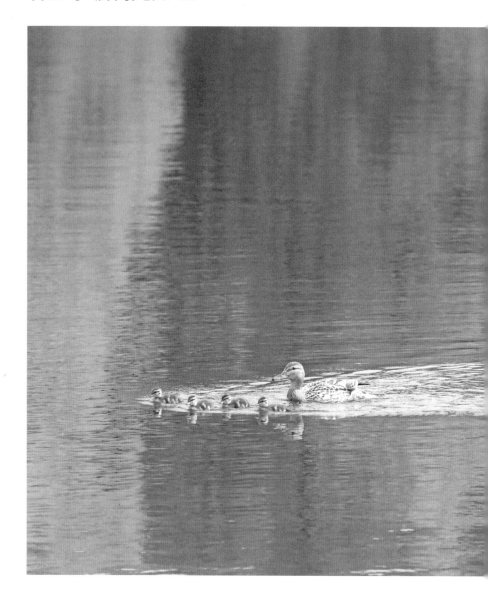

把镜头对准鸭子，表现"春江水暖鸭先知"的意境，也会是一张很好的动物照片。例如，这张照片对这种意境的营造就比较成功。摄影师并没有拍摄鸭子在水面上的特写，而是运用广角镜头将更多的水面包括进来。最关键的是，摄影师所拍摄的水面有着岸边绿色树木的倒影，使得整个水面绿油油一片，很好地展现了季节背景。再看画面，鸭子游水划过的那一道波纹就像一支画笔扫过整个画面，鸭子处于画面九宫格的左下角，是画面中的主体和兴趣点，给人感觉十分简洁，但又韵味十足。

参数参考
焦　　距：24mm
光　　圈：f/5.6
快门速度：1/200s
感 光 度：ISO100

(49) 小虫也有方法拍 ☑

◎ 参数参考
焦　　距：200mm
光　　圈：f/2.8
快门速度：1/1000s
感 光 度：ISO400

　　拍摄蚱蜢时既可以使用微距镜头，利用其等比放大的效果获得接近实际蚱蜢大小的照片，也可以使用一支焦距在 200mm 左右的长焦镜头，通过压缩透视缩短距离感，突出蚱蜢本身的形态。昆虫摄影成功的关键在于主体的清晰程度，当然这也是最大的难点。要想拍到对焦准确的画面，可以在发现目标时先使用手动对焦功能，预计并设定好大致的焦距及相机的对焦点，然后再切换到自动对焦功能靠近拍摄，这样可以节省镜头对焦的时间，在风吹草动吓跑它们之前完成拍摄。

(50) 招蜂引蝶连拍忙 ☑

◎ 参数参考
焦　　距：200mm
光　　圈：f/2.8
快门速度：1/100s
感 光 度：ISO800

　　蝴蝶一般色彩鲜艳，翅膀和身体有各种花斑，非常美丽。拍摄蝴蝶需要注意几点：第一，蝴蝶停留在一朵花上的时间很可能不长，而自然舒展翅膀的时间可能更短，因此，提高快门速度，果断按下快门或者使用相机的连拍功能才能让你避免遗憾。第二，拍摄蝴蝶时，需要展现细节，因此很多时候有一支微距镜头会更加得心应手。第三，要有耐心，蝴蝶要是飞走了，可以追随它的踪迹，待它再次停留后拍摄。值得注意的是，靠近蝴蝶时要小心翼翼，不要因为动作过大而惊走了它，即便是惊扰到蝴蝶，也要尽量抓拍到其翅膀似张未张的状态，这样会使画面更加生动有趣。

51

↘ 动物园里拍熊猫

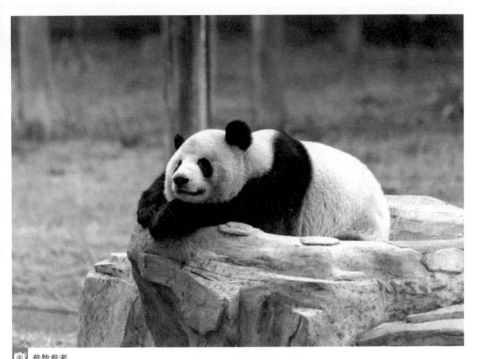

参数参考
焦距: 85mm 光圈: f/5.6 快门速度: 1/200s 感光度: ISO400

大熊猫是中国特有物种，是世界上最珍贵的动物之一，其憨态可掬的可爱模样深受全球大众的喜爱。一般来说，拍摄大熊猫的机会只能在动物园中得到。大熊猫一天内大约有 14 个小时会在进食或活动，睡觉的时间很少，好在它们的行动速度也并不快，因此，比较容易抓拍到可爱的场景。

要想抓拍到它们生动的动作神态，就得把握好按动快门的时机，及时根据大熊猫的活动状况调整构图。此外，拍摄大熊猫时千万记得不能打开闪光灯，可以通过适当提高感光度和增大光圈来解决光线不足的问题。

52
"打鸟"还需有耐心 [✑]

[◎] 参数参考
焦距：400mm　光圈：f/2.8　快门速度：1/1000s　感光度：ISO400

由于鸟类灵活机动，加上怕见生人，因此拍摄鸟类具有一定的难度，需要一些技巧。拍摄鸟类一般使用长焦镜头，但即便如此，也往往需要靠近拍摄才能获得最好的效果。而靠近这一步往往是最难的，这里有几个建议提供给大家：第一，靠近鸟类时尽量降低自己的高度，俯下身、蹲着甚至有时需要匍匐着靠近；第二，穿着不要太显眼，最好穿上迷彩服这样具有伪装效果的服装；第三，不要着急，慢慢靠近，缺乏耐心的话很有可能会因一时图快而惊走它们。到达预定地点后，要尽快架起相机，在它们还没有发现你之前，迅速构图并按下快门，这样才有可能拍到鸟类的美丽照片。

> **53**
> ↘ 降低高度拍宠物

　　如果说大熊猫的憨态我们只能远观，那么宠物们的可爱却时时刻刻发生在我们的周围，我们唯一要做的就是注意观察，及时用相机捕捉下那有趣的一幕。拍摄宠物时，不妨使用低角度，蹲下甚至趴下拍摄，拍出的画面会比你站着俯拍生动很多，也更能抓住它们的神态表情。使用大光圈也能使主体更加突出，背景更加单纯，将视觉焦点集中在宠物身上。宠物们的神态、表情、动作、姿势瞬息万变，要想拍摄到完美的宠物照片，需要保持注意力高度集中，随时准备好按动快门，就算一次两次都没有拍好也不要在相机上回放照片，尽量多拍一些，因为也许就在你低头摆弄相机的时候，错过了它们可爱的瞬间。

参数参考
焦距: 135mm　光圈: f/4　快门速度: 1/500s　感光度: ISO100

54 水族馆里有惊喜 ☑

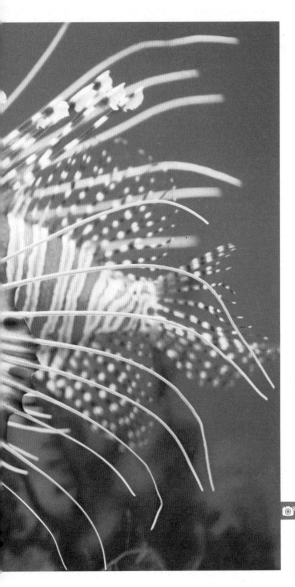

　　水族馆里总是有各种各样的海洋生物，其中品种多样的鱼类非常引人注目，游览水族馆的同时，可别忘了拍上几幅照片。当然，如果有幸可以潜水下海、再带上水下摄影器材的话，那就有机会拍到更棒的画面。拍摄这类题材时，目标需要很明确，以鱼或其他海洋生物为主体，把不必要的元素全部排除掉，拍摄对象过多只会让画面失去重点。色彩斑斓的鱼结合暗色的珊瑚丛，简单构图中亮丽的颜色就会与背景形成鲜明对比，突出鱼儿的美丽。同时，在鱼游动的方向上留出一定空间，让画面更加稳定、均衡，也能带给观者一定的想象空间。

参数参考

焦　　距：100mm
光　　圈：f/4
快门速度：1/200s
感光度：ISO200

55

初春当是品笋时 ☑

虽然竹笋一年四季都有，但唯有春笋和冬笋味道最佳。拍摄具有独特造型的笋时，要注重表现其质感，用视觉语言再现色、香、味的感觉。拍摄的背景布置非常重要，要选择干净、整洁的背景，不能有多余的杂物，一般选择纯色的背景为佳。这张照片就选用了绿色的芭蕉叶作为背景，与浅色的春笋相得益彰。另外，在用光上，宜选择柔和的散射光，使笋看起来比较细腻、鲜嫩。

参数参考 ![相机图标]

焦　　距：50mm
光　　圈：f/5.6
快门速度：1/200s
感光度：ISO100

56
闲适品茶略讲究 ✍

茶作为深受国民喜爱的饮料，也是很好的拍摄对象。陶瓷茶具的颜色一般是浅色，比如白色或者青色。在室内拍摄的情况下，因为瓷器会反光，所以为了避免茶具上映有周围物体，要选好拍摄角度。其次，光线的选择十分重要，因为茶水本身是反光的，所以不要选择在太亮的光线下拍摄，可以用长焦镜头配合偏振镜进行拍摄，以减少透视和反光影响。例如这张照片里，白色的茶具配上深色的木纹桌子，有一种古朴的感觉。而画面的亮点是朱红色的小茶托，它打破了宁静的氛围，让人觉得茶杯里的茶更加清香扑鼻。再加上泡在杯里的茶叶以及散落在桌子上的茶叶，让整个画面显得饱满而生动。

参数参考

焦　距：85mm	光　圈：f/2.8
快门速度：1/125s	感光度：ISO100

57 美味点心巧心拍 ☑

参数参考
焦　距：50mm　　光　圈：f/2.8
快门速度：1/320s　　感光度：ISO100

　　除了拍摄一整桌的美食，还不妨拍摄单独的菜点。点心造型往往具有特色，是理想的拍摄对象。拍摄点心时，应尽量靠近窗边，以获得足够的光线。尽量不要使用闪光灯拍摄，因为闪光灯的光照效果不够自然，而且往往会导致点心曝光过度，失去它诱人的光彩。靠近点心拍摄，让点心占据整个画面，这样画面会更具视觉冲击力。不要担心盘子的边缘在画面之外，因为这里的主体是点心，一定要突出。就像这张照片一样，画面的主体突出，尽管盛放点心的蒸笼边缘有一部分已经超出画面，但完全没有别扭的感觉。整张照片色彩还原准确，而且食物之间的色彩搭配也非常协调，让人感觉忍不住要吃上一口。

参数参考
焦　　距：85mm　　光　圈：f/5.6
快门速度：1/200s　　感光度：ISO100

58 新炸春卷及时拍 ☑

　　拍摄春卷这一类造型突出的食物，最需要考虑的问题是如何摆放。因为它们有固定的形态，需要尝试多种摆放方式，从不同的角度去拍摄，给观看者以不同的感受。此外，还要考虑春卷的形态特点和质感——春卷的形态比较小，就要近距离去拍摄，让春卷这一主体占据整个画面，增强美味的视觉冲击力。最重要的是，拍摄春卷这样的油炸食品，要在它出锅后马上拍摄，并运用侧光，这样才能表现出它星星点点的油光感和表面的质感，让人感受到它的美味。

59 端午粽子不可少 ☑

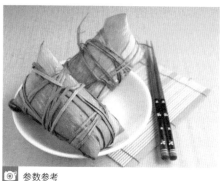

📷 **参数参考**

焦　距: 135mm	光　圈: f/2.8
快门速度: 1/200s	感光度: ISO100

拍摄粽子的时候，如果觉得单个粽子显得太过平淡的话，可以选择将两个或几个粽子堆叠交错放在盘中，使其看上去有层次感。干净、纯色的背景和侧光照明可以突出粽子本身的色彩和质感，加上盘子、桌垫或筷子，可以丰富画面的内容，让画面看上去不至于太单调。不过，陪体也不要附加过多过杂，以免产生喧宾夺主的不利影响。此外，若采用大光圈（f/4或者更大）拍摄，则会营造出小景深的效果，令粽子这一主体更加突出。

60 凉面一碗暑气消 ☑

拍摄凉面时，一定要注意光线的角度，使面条油光发亮，再配上些蔬菜就更显得色彩丰富，从而在视觉上引起观众的食欲。深色的筷子、碗底的花盘、漂亮的桌面等，都是很好的陪衬，会让人感到整幅照片充实且富有张力。值得注意的是，如果采用俯视的角度来拍摄的话，一定要注意不能挡住光源，不然，很有可能会在画面上出现相机或身体的阴影。当然，也可以换个角度试试，45°的视角是商业摄影师拍摄美食最爱的角度之一。

📷 **参数参考**

焦　距: 50mm	光　圈: f/5.6
快门速度: 1/100s	感光度: ISO100

61

消暑清凉看西瓜 ☑

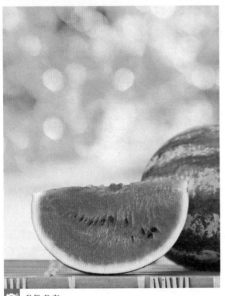

〇 **参数参考**
焦　　距：85mm　　光　圈：f/2.8
快门速度：1/200s　感光度：ISO100

　　单个西瓜一般个大且呈球状，表皮虽有花纹，却有些平淡暗沉，拍摄时需要用一些方法让画面看上去更有趣些。譬如在拍摄这张照片时，摄影师将西瓜切开，取其中一片作为主体。相较于暗色的外皮，瓜瓤的颜色更鲜艳，也更有质感，且形状也比较有趣。再将未切开的西瓜作为陪体，与主体的颜色形成鲜明对比，更加映衬出主体新鲜诱人。最后利用大光圈虚化背景，让整个画面更加单纯，再加上点缀的些许光斑，使画面显得更加清新自然。

62

日啖三百不嫌多 ☑

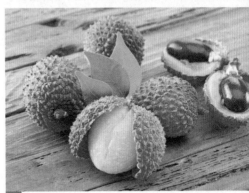

〇 **参数参考**
焦　　距：200mm
光　　圈：f/5.6
快门速度：1/200s
感 光 度：ISO200

　　荔枝本身的构造十分适于摄影表现：鲜红的果皮、半透明凝脂状的果肉、翠绿的叶子、深色的种子等，搭配在一起，就能形成诱人的画面。拍摄时，可以将荔枝的皮、肉、核、叶都展示出来，使得荔枝的形态各异，质感丰富，画面颜色也比较多样，并将焦点放在最诱人的果肉上，让人注目。对荔枝的摆放也很讲究，尽量要使它们错落有致，充实而饱满，自然而有序，令画面显得张弛有度。

63
聚餐桌上精摆盘 ☑

[◎] **参数参考**
焦　　距：50mm
光　　圈：f/5.6
快门速度：1/200s
感 光 度：ISO200

　　节日聚餐的时候，与其直接拍摄人物，不如换个角度，通过一桌的美味来间接地表现节日的欢庆气氛。餐厅的灯光一般是暖光与顶光，在白平衡偏暖的情况下，一些颜色深的荤菜会显得比较腻，而冷色的素菜也会因为光线缘故而偏暖。为了拉开层次与丰富布局，在拍摄一整桌菜的时候，可以根据白平衡以及灯光的位置适当地调换一下菜的摆放位置。另外，桌子或者桌布的颜色选择也要十分谨慎，选择白色或者中性色的餐桌颜色比较恰当。在摆放菜的时候，若整桌菜以暖色为主，就要选择适时的点缀，一点绿色或者一点紫色，都可以打破暖色腻味的场景，使画面生动起来，层次也会更加鲜明。

64
螃蟹特写惹人爱 ☑

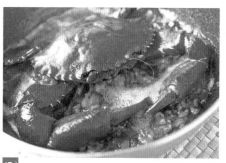

[◎] **参数参考**
焦　　距：50mm
光　　圈：f/5.6
快门速度：1/100s
感 光 度：ISO100

　　金灿灿的螃蟹让人垂涎欲滴，也让拿着相机的人蠢蠢欲动。当螃蟹作为主菜摆在餐桌上的时候，拍摄时有以下几点需要注意：第一，可以选择 50mm 标准镜头或者微距镜头拍摄，能获得最自然的观看角度。第二，最好选择一个白色或者冷色调的盘子来搭配烧好的螃蟹，因为在暖光下螃蟹本身以及汤汁的颜色会让整个画面看起来有些油腻，白净的底色会缓解这一情况。第三，若是现场的灯光是顶光，最好能加上一个光源形成侧光，从而让螃蟹呈现出立体感。

65

↘ 精致月饼需意境

　　月饼若是作为静物拍摄，那道具就起到十分关键的作用。因为月饼纹样十分复杂，所以装月饼的盘子一定是要光洁单色的，而颜色要尽量深于月饼本身的颜色，以拉开层次。桌面颜色的选择也尽量深于被摄主体。在月饼的旁边可以放一些道具，比如一盘小食或者一杯茶，再或者摘一朵花进行搭配，都十分有意境。在构图上，建议采用散点构图，将月饼置于画面的视觉中心。

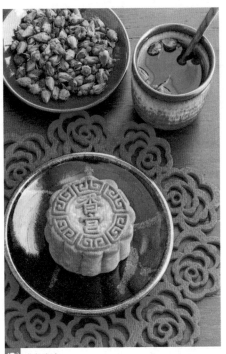

参数参考

焦　　距：50mm	光　圈：f/5.6
快门速度：1/100s	感光度：ISO100

66

↘ 带霜水果品相佳

　　有时候，冬天放在室外的水果表面会结霜，拿进室内后又会自然融化，这为我们拍摄水果题材的照片提供了很好的素材。以莓类水果为例，表面凝霜时就好像刚刚被洗过一样，在照片中会显得十分诱人。为了表现这种光泽和质感，最好在强光直射下拍摄，可以是耀眼的太阳光线，也可以是人造光源。总之，要让水果具有反光，才会有一定的光泽度。背景的选择上最好以纯色为主，并且适当地调整白平衡。

参数参考

焦　　距：200mm	光　圈：f/2.8
快门速度：1/200s	感光度：ISO400

67
忙里偷闲"叹早茶" [☑]

[◎] 参数参考
焦　　距: 50mm　　光　圈: f/2.8
快门速度: 1/200s　　感光度: ISO200

　　粤式早茶的品种丰富多样,在当地大家都喜欢"叹早茶"(吃早茶),对于眼睛来说,也是一场视觉盛宴。拍摄粤式早茶时,注意选择颜色最为出挑的主体,例如白绿相间、有橘红色点缀的蟹粉烧卖,并且将它们置于画面的中心,增强主体的表现力,使画面更加吸引人。摆放在主体周围的美食,可以作为陪体出现,这样一来,照片就会重点突出,主次分明,却又不失内容的丰富性,能展现出粤式早茶样多而精美的特色。

68
街头小吃巧取景 [☑]

[◎] 参数参考
焦　　距: 50mm　　光　圈: f/2.8
快门速度: 1/200s　　感光度: ISO100

　　其实很多的摄影作品都直接取材于我们的日常生活,充满生活味道的画面总是让人感觉到温暖亲切。例如在这张照片上,一边是叠在盘中的烙饼,另一边隐隐能看到加工的器皿,生活味道浓厚。拍摄这类照片时,可以采用大光圈(f/2.8)来虚化杂乱的背景,并利用前后景物构成斜线,来增强画面的空间感。此外,要注意将焦点放在主要景物上,以免前景的比重过大。以图中的三盘饼为例,对焦点在中间那盘烙饼上,前后两盘都被虚化了,前面的那盘比主体要低,后面的那盘则一半隐藏在主体背后,这样视觉中心就自然而然地集中到了中间,主体得以更加凸显。

69

⌐ **鲜花美女更相配**

　　人们常常用鲜花来形容美女,把美女与鲜花放在一起,往往更能衬托出相互之间的美。在百花盛开的时节,少不了要去户外拍摄美女人像照。此时,要充分利用花朵作陪衬,或作为前景,或作为背景。还可以让美女去闻闻鲜花,或者将手搭在鲜花上,与鲜花做一些互动,这样拍出来的照片就会比较生动、自然。这张照片就是一张十分生活化的照片。被摄对象的双手上由于有了花朵这样一个道具可以摆弄,避免了双手无处可放的窘境。这种处理方法适合那些没有什么摆姿经验的被摄对象,当你与朋友一起出去游玩时可以尝试一下,一定能拍出生动、自然的人像照片。

📷 焦　　距:135mm　　光　圈:f/5.6
快门速度:1/200s　　感光度:ISO100

70

释放天性更自然 ⌐

　　拍摄儿童时,可以利用或好玩或漂亮的道具吸引他们的注意力,这样有助于捕捉到神态自然、符合儿童天性的瞬间。在用光上,宜选择顺光的环境或阴影下,以避免反差过大,这样有助于表现出孩子柔嫩的肌肤。在拍照时,要记得蹲下来,选择与小朋友平视的角度去拍摄,以获得更加亲切、自然的画面效果。对焦以儿童的眼睛或脸部为主,选用中央重点测光模式,以脸部为测光依据。建议使用大光圈拍摄,

📷 **参数参考**
焦　　距:85mm　　光　圈:f/2.8
快门速度:1/500s　　感光度:ISO200

这样既能突出主体,也容易获得较高的快门速度,方便捕捉儿童的精彩瞬间。

71 控制曝光有原则 ☑

参数参考

焦　距: 50mm	光　圈: f/2.8		
快门速度: 1/200s	感光度: ISO400		

　　银装素裹之际若能去室外拍摄，会得到具有极强环境感的照片。由于雪地会有一定的漫反射光，拍摄室外人像时应多加利用，同时注意曝光量的控制，因为雪地和人像的反光程度是不一样的。一般而言，还是遵循"白加黑减"的原则——偏白色的背景适当增加曝光，偏暗色的背景适当减少曝光，调整的范围也不宜过大，一般在正负 1/3EV 至 2/3EV 之间。除了使用大光圈突出人像本身之外，还可以使用帽子、手套、护耳、围巾、口罩等小饰件，增添冬季寒冷的氛围，让画面更加生动有趣。

72 侧光塑形够立体 ☑

　　老人灰白色的头发、面部的皱纹、深陷的眼窝、干瘪的嘴唇等，都是可以结合光影效果着力刻画的细节。在拍摄老人人像时，尽量采用深色、浓重的色调，突出老人历经沧桑的感觉。指挥老人摆姿是非常不礼貌的行为，拍摄时尽量减少对他们的干扰，多采取抓拍的方式凝固瞬间。后期制作时，还可以尝试增加阴影或细节，提高画面对比度会令老人的人像具有更强烈的视觉冲击力。

参数参考

焦　距: 85mm	光　圈: f/4		
快门速度: 1/200s	感光度: ISO100		

73 道具就是加分项 ☑

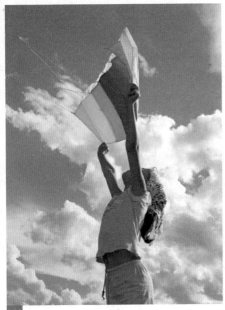

参数参考
焦　距: 50mm　　光　圈: f/8
快门速度: 1/500s　感光度: ISO100

单独的人像照片可能会有些枯燥, 可以利用手边漂亮的东西作为道具, 和人像一起出现, 构成饶有趣味的画面。例如, 风筝就是一个很好的道具。可以结合人体的姿势, 仰拍高高在上的风筝, 选择蓝天白云作为背景, 让画面充满美的元素, 也塑造出人物高举风筝放飞的瞬间, 将人物欢快的情绪表达得淋漓尽致。利用道具和主体的互动, 可以"脑洞大开", 创作出各种各样有趣的场景人像照片。

74 踏青留影享春光 ☑

外出踏青时可不要忘了带上相机, 因为这是拍摄人像照片的好时机! 外出游玩时, 人们的心情愉悦, 环境也不错, 为人像拍摄提供了极好的条件。拍摄踏青时的人像, 取景非常重要。首先人物要突出, 背景不能喧宾夺主 —— 尽量选择干净的背景, 比如绿色的青草地、树林, 效果会比较好。其次, 人物的姿势、表情也非常重要, 所以拍摄人像时需要摄影师与拍摄对象多沟通, 让人物放松下来, 从而抓拍到自然的神态。试着不要让被摄对象的眼睛直视镜头, 这个小小的技巧会让你的照片变得与众不同。

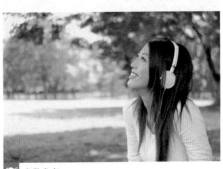

参数参考
焦　　距: 50mm
光　　圈: f/5.6
快门速度: 1/500s
感 光 度: ISO100

75 创意人像另类美 [✍]

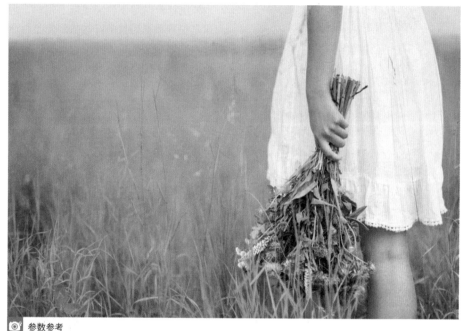

[◎] 参数参考
焦距: 85mm　光圈: f/2.8　快门速度: 1/200s　感光度: ISO100

拍摄人像也需要发挥想象力，尽量结合环境拍出别有新意的照片，这张照片就是一个很好的例子。摄影师并没有将人物整体摄入镜头，而是选取部分，将焦点对准人物手上的鲜花进行拍摄。最后获得的照片，能给人以更多的想象空间，反而更有意境。值得一提的是，这张照片的构图也是经过设计的，如果将画面分成九宫格，鲜花的位置正好处于右下方的视觉中心点上。同时，人物身体面向的前方留出了空间，给人透气、清新的感觉。

76

↘ **纯色背景最简洁**

参数参考
焦距：50mm　光圈：f/4　快门速度：1/200s　感光度：ISO200

　　穿上了新衣服之后的儿童，是很不错的人像摄影题材，他们的快乐表情更是值得捕捉。在拍摄这类表现人物形象的照片时，建议选择干净、纯色的背景，可以让观众的视觉焦点集中到人物身上，避免背景干扰，也能让整个画面显得简洁大方。

　　拍摄儿童人像时，尽量蹲下身子，保持和儿童眼睛高度一致的视角，这样才能充分体现出孩子眼中的世界。其他要注意的是，由于闪光灯光线刺激性较强，在拍摄儿童人像时要尽可能地少用，多采用自然光线照明，拍出的照片才会更加鲜艳明亮。

77 ▭
阖家团圆亲情照 ☑

　　逢年过节时，平时难得一见的家庭成员会聚集在一起，正是拍一张合家团圆的亲情照的好机会，也是你作为摄影爱好者露一手的时候。拍摄全家福，关键是要将画面中的所有人物安排到一个合理的结构中。三角形构图是一种经典的拍摄手法，

它稳定、和谐，适于表现一个大家庭的和睦。集体照的人物相互之间要有联系，技巧就是要确定一个焦点位置，通常处于这个位置上的人物应该是集体中最重要、最压得住阵脚的人。然后，以这个人物为中心，其他成员向外辐射，或坐或站，直至画面边缘。在这张照片中，托着礼物的儿童是画面中心，自然就要放到焦点位置上。

📷 **参数参考**
焦　距：35mm
光　圈：f/8
快门速度：1/60s
感光度：ISO400

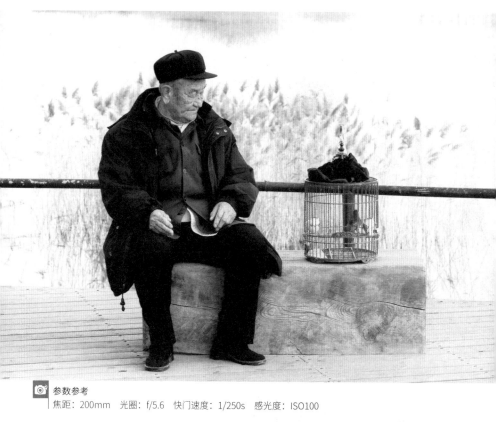

参数参考
焦距：200mm　　光圈：f/5.6　　快门速度：1/250s　　感光度：ISO100

(78)
捕捉"决定性瞬间"

　　街拍，也就是俗称的"扫街"，主要目的就是在街头捕捉美丽的"决定性瞬间"。行色匆匆的路人、车水马龙的街口、巍然矗立的建筑、出人意料的事件等，都可以纳入画面。街拍力求场景的自然与真实，需要提前对拍摄的场景做好准备，如相机的设置、拍摄的角度、用光的方向等，有些转瞬即逝的场景还需要快速抓拍。如果拍摄的对象是陌生人，要主动进行善意的沟通，以免出现不必要的误会。倘若遇到不同意拍照的情况，应该立即停止拍摄或删除照片，这也是对他人最基本的尊重。

79 大红灯笼高高挂 ☑

◉ 参数参考
焦　距：85mm	
光　圈：f/5.6	
快门速度：1/200s	
感光度：ISO800	

　　春节对老百姓来说是全年最重要的一个节日，也为我们提供了丰富的拍摄题材。有许多事物可以让人联想到春节，大红灯笼即是一例。拍摄大红灯笼的情景，宜等到天黑亮灯之后，这会有利于表现出红红火火的节日景象。由于背景与灯笼的明暗反差很大，需要使用点测光对准灯笼较亮的部分进行测光，并增加 1 至 2 挡曝光。构图上也可以利用多个灯笼挨在一起的特点，形成具有很强形式感的画面。

80 喜气洋洋过大年 ☑

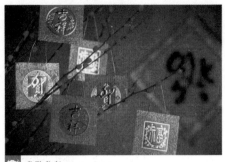

◉ 参数参考
焦　距：135mm	
光　圈：f/4	
快门速度：1/200s	
感光度：ISO400	

　　过年的时候家家户户都会贴上对联、窗花，挂上红灯笼、中国结等喜气洋洋的红色装饰，这些节日的特色小品也是冬季拍摄的绝好素材。对于拍摄以红色为主的节庆用品来说，最重要的是要还原其本身的色彩，根据不同的拍摄条件调整白平衡，不能一味使用"自动白平衡"的设置，以防止色彩溢出及曝光过度。拍摄节庆用品时若能辅以蜡梅这样色彩鲜黄的小景，更能突出红色的艳丽与喜庆。而对于成串成串的灯笼，还可以采用棋盘式或辐射式构图，突出其在透视关系上的排列，营造整体的空间感。

81

餐前小点有味道 ☑

参数参考
焦　　距：50mm
光　　圈：f/2.8
快门速度：1/100s
感 光 度：ISO200

　　过年时，室内的餐前小点也是一个不错的拍摄题材。拍摄这类景物的关键在于背景的选择，对于要突出的主体部分，简洁、单一的背景是必需的，太过花哨或杂乱的背景容易分散视觉的重点。拍摄时，可以利用台灯、镜子、射灯等非专业的道具帮助提亮光线或补光，也可以使用专门的摄影灯光设备。若要完整地表现室内静物的质感、细节，可以考虑使用小光圈。当然，室内拍摄有时会通过降低快门速度来满足曝光量的要求，此时，三脚架就显得非常必要了。

82

最是家常年夜饭 ☑

　　除夕夜那一桌色香味俱全的年夜饭是拍摄题材的绝佳来源，无论是凉菜还是热菜，都可以拍出诱人的照片。拍摄食物最重要的是光源的布置，尤其是在室内拍摄时，尽量打开所有的暖色灯光，以便给食物披上一层温暖的反光。想要拍出热气腾腾的感觉除了需要抓紧时间拍摄以外，还需要一个暗色的背景，太过鲜亮的背景无法表现蒸汽上升的感觉。如果觉得菜肴在餐桌上静静地摆放过于平淡的话，还可以配合拿起餐具的动作，给人垂涎三尺的感觉，以增加照片的生动性。此外，从摆满了菜肴的饭桌正上方俯拍，让年夜饭上的各种菜肴充满画面，也是一个不错的选择。

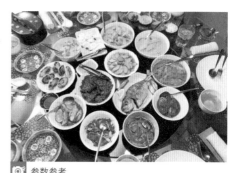

参数参考
焦　　距：35mm
光　　圈：f/5.6
快门速度：1/60s
感 光 度：ISO400

83 元宵灯会找小景 ☑

虽然元宵的花灯在白天也有不错的造型和颜色，但是晚上亮灯后会更加瑰丽，光影的变化也更加奇幻，因此拍摄元宵灯会还是以夜晚为宜。夜间摄影最不可缺少的装备就是三脚架，但在人流如织的元宵灯会现场，独脚架或许是更好的选择。若想在黑暗的环境中拍出明亮清晰的花灯，可以适当提高感光度（ISO800或以上）。同时配合大光圈（f/2.8或更大），并适当延长曝光时间（1/30秒），以获得足够的曝光量。拍摄元宵花灯时如果不是非常必要就尽量减少闪光灯的使用，因为闪光灯会破坏花灯原有的光源颜色。

参数参考
焦　　距：200mm
光　　圈：f/2.8
快门速度：1/30s
感 光 度：ISO800

84 龙灯舞出动感来 ☑

参数参考
焦　　距：35mm
光　　圈：f/2.8
快门速度：1/60s
感 光 度：ISO800

舞龙灯是许多地方在春节期间的一项重要活动，虽然各地舞龙的风格不一，但那股热闹劲是一样的。舞龙的场景虽然好看，但实际拍起来却有一定难度，因为夜晚的光线很弱，舞龙的场面又很热闹，这就需要我们开动脑筋，各出奇招了。有的人会找到高处的有利地形，从上往下俯拍大场景，得到壮观的龙灯全景；有的人会架上三脚架，采用较低的快门速度，实现画面的虚实变化，表现龙灯的动感。如果以上两点都没办法实现，那么可以像这张照片一样，采用爆炸式的创意拍摄手法，也会取得出其不意的好效果。要获得这种效果，技巧就是一边按快门，一边在手动对焦模式下转动变焦环，转动时要连续迅速、顺滑轻柔，多试几次就会成功。

85 龙舟更有秩序感 [✓]

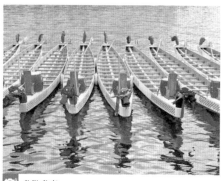

参数参考
焦　　距：50mm
光　　圈：f/8
快门速度：1/100s
感 光 度：ISO200

　　龙舟是端午节的传统竞技项目，除了用高速快门定格常见的龙舟赛时浪花飞腾、你追我赶、奋勇争先的场景外，还可以换个角度，拍摄龙舟安静的一面。比如这张照片，摄影师面对整齐停靠成一排、颜色各异的直线条龙舟，在画面上就把它们安排成横线条，具有强烈的形式感。除了保持画面均衡稳定与空间的纵深感之外，船身大量的平行线又让画面具有秩序感。再加上水面上起伏的波纹形成一条条曲线，不禁让人联想起激烈的龙舟赛，这种动静结合的手法颇有几分国画留白、惹人遐想的意味。

86 香包多了才好看 [✓]

参数参考
焦　　距：135mm
光　　圈：f/2.8
快门速度：1/200s
感 光 度：ISO200

　　家喻户晓的端午时节，除了吃粽子、赛龙舟等传统民俗活动，制作和佩戴香包也是深受百姓喜爱的习俗。拍摄单个香包也许会过于单调，若把琳琅满目的香包叠挂在一起，整幅画面就会显得比较丰富饱满。由于所摄的香包数量繁多，可以将画面中心的香包重叠，造成前后的距离差，使画面具有立体感，同时，也会让中间的画面有厚重感，吸引观者的注意。构图时将挂绳和流苏一同纳入，会使画面更加流畅，内容更加丰富完整，还可以排除多余的背景空间，使画面显得更加紧凑集中。

(87) 中秋赏菊有重点 ☑

赏菊是中秋节的保留项目，要使拍摄的菊花富有意境，特别要注意的就是构图。在花海中，很容易眼花缭乱，这朵也想拍，那朵也想拍。到头来一张照片中，没有主体，只是一派花团锦簇。主次不分，会使整幅照片视觉语言混乱不堪，失去亮点。所以，在选择拍摄一朵或者一片菊花的同时，要注意找好背景陪衬。因为菊花的花苞比较大而且花瓣密集，容易遮住枝干，所以花叶的陪衬十分重要。另外，满是花朵与花叶的构图会让人感觉喘不过气来，一定程度的留白可以避免窒息感。主次分明的构图，会给人以想象的空间。

(88) 赏月拍月有诀窍 ☑

拍摄月亮的时候，虽然光线昏暗，但感光度尽量不要调到 ISO200 以上，这样会使画面的成像质量比较差。通过延长曝光时间，从而让月亮表面的细节与夜空的细节更加丰富。千万不要调到最大光圈，因为月亮本身的亮度很高，大光圈不但不能呈现细节，反而会使月亮成为一片白光，所以最优选择是 f/8 ～ f/11。另外，拍摄月亮需要一定的耐心，不是每一张都可以呈现得很好，稍有抖动或者云层的遮挡，都会使你得不到理想的画面。

📷 参数参考

焦　　距:	200mm
光　　圈:	f/2.8
快门速度:	1/60s
感 光 度:	ISO100

📷 参数参考

焦　　距:	200mm
光　　圈:	f/8
快门速度:	2s
感 光 度:	ISO100 （后期图像增强）

(89) 古色古香古村落 ☑

[◎] **参数参考**
焦距: 24mm 光圈: f/16 快门速度: 1/15s 感光度: ISO200

　　傍晚时分拍摄古村落是一天中最有味道的,不仅天光慢慢变暗,显现出些许暖暖的昏黄,更有充足的时间进行构图创作。采用散点式构图及低平的视角拍摄古村落,能呈现出建筑结构和形式上的美,也能利用万家灯火渲染气氛,生活的味道更加浓郁。拍摄时,可以选择适当的主体建筑(单幢房屋、阁楼、塔楼等)作为近景,尽量不要被远处众多陪体建筑所掩盖,借助远

近对比、所在位置关系和在画面中的比例来突出主体,使画面不至于失去重点。拍摄夏天的古村落风光还是要尽量使用小光圈以获得大景深,如果画面曝光不足,可以考虑降低快门速度并使用三脚架,通过延长曝光时间让画面中的景物都能够清晰,并且要注意把控相机与主体之间的距离,以免画面比例失调。

↘ 亭台楼阁初上灯

90

📷 **参数参考**
焦距：35mm　光圈：f/5.6　快门速度：1/30s　感光度：ISO800（后期图像增强）

拍摄带有灯光的夜景对于很多摄影初学者来说是个难题，拍回来的照片总不令人满意。其实，只要把握好以下几点，就能拍出美丽的灯光夜景。首先，由于光线对比较大，使用平均测光会破坏亮部灯光的色彩与效果，因此，需要使用点测光，以发光源为测光依据，确保亮部曝光正确。其次，为了确保暗部曝光正确，可以适当地让照片曝光过度一点，或采用多重曝光合成的方法，得到更大光比的画面。最后，一支稳定的三脚架也是这类夜景灯光照片能成功拍摄的保证。

91
都市景观晨昏拍 [✏]

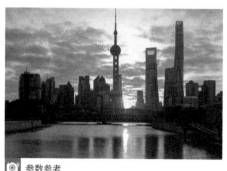

参数参考

焦　距：24mm　　光　圈：f/5.6

快门速度：1s　　感光度：ISO400

在日新月异的现代化社会中，高楼林立的大都市一直是人们关注的焦点。想要表现鳞次栉比的建筑，可以考虑选用较高的视点进行拍摄，这样不仅能获得更大面积的拍摄范围，不会被林立的高楼大厦阻挡视线，更能凸显城市的宏伟，让画面极具冲击力。拍摄夏天的城市最好选择黎明或者黄昏时分，黎明时的街道上不会有太多的行人车辆，纯净而安宁，而黄昏中的城市灯火辉煌，车水马龙，一派热闹景象。要注意，千万不能等到天空完全暗了之后才开始拍摄，这样会造成画面上的天空一片死黑，缺乏层次。选择将暗未暗、华灯初上时拍摄，才能达到都市景观的最佳效果。

92
雨后小巷更清晰 [✏]

当大地万物被雨水冲刷一遍后，便是拍摄背街小巷的最好时机。比起干燥的路面，被雨水淋湿后的路面聚集了光线，形成反光面，甚至会出现淡淡的倒影。这会让路面看上去更具立体感，画面表现力增强，给人更为鲜明的印象。拍摄雨后古旧的小巷，可以用隧道式构图使其看上去更为狭长，采用小光圈营造更大的景深效果，使得从路面开始到远处的景物都清晰鲜明，具有雨后特有的光泽感。

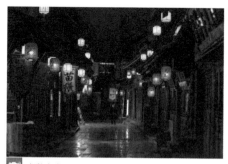

参数参考

焦　距：50mm

光　圈：f/2.8

快门速度：1/60s

感光度：ISO800

93

⤵ 框式构图"大开门"

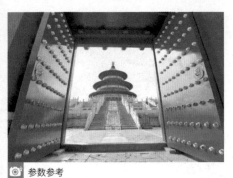

参数参考
焦　　距：16mm
光　　圈：f/16
快门速度：1/60s
感 光 度：ISO100

　　古建筑特有的手工技艺、设计风格和历史沧桑感让它的魅力不随岁月流逝而消减。拍摄古建筑时，可以利用现有的建筑结构，构成照片的天然框架——如左图那样，打开的朱漆大门，古朴庄严而又雄伟有力，恰好将不远处的建筑全貌框在其中，形成典型的框式构图。这样的构图可以集中观者的视线，突出主体，并且增加画面景物的纵深感，给人一种豁然开朗的感觉。另外，采用这种"开门见山"的方式来表现古建筑，还能引人联想，通过这扇门似乎有着穿越古今的错觉。

94

⤵ 古塔还需倒影衬

　　塔是一种非常独特的东方建筑。在东方文化中，它不仅仅是建筑，更是历史、文化、宗教、美学等多种元素的积淀。拍摄古塔的照片时，采用三角形构图会让塔显得更加稳定、庄重。可以说，塔是最适合用三角形构图的建筑之一，高大雄伟，严肃正规，富有力量感，这些都是三角形构图下塔的本色。此外，适当加入一些水面的倒影，与塔呈现出对称布局，再点缀些如烟似雾的白云，能使画面显得祥和平静，清晰而又朦胧，从而给人些许镜花水月的意味。

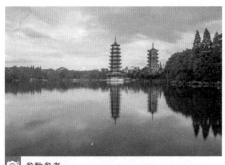

参数参考
焦　　距：24mm
光　　圈：f/16
快门速度：1/60s
感 光 度：ISO100（后期图像增强）

95
皑皑白雪映建筑 ☑

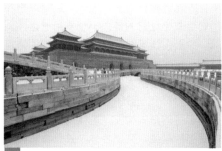

◎ 参数参考
焦　　距：24mm
光　　圈：f/16
快门速度：1/60s
感 光 度：ISO400

　　如果有了积雪，无论是古代建筑还是现代建筑，都会别有风味。拍摄这类照片时，可以利用白雪制造的纵深感与结构感，表现出建筑的宏伟与瑰丽。为了表现建筑，可以减少前景的景物，只用白雪来表现，选择尽量简单的背景，让画面的焦点落在建筑本身上，也可以在构图上适当地保留一些天空。使用广角镜头拍摄整个建筑时可能会遇到画面两边变形的情况，这种特殊的桶形失真既能通过后期制作消除，有时也不失为一种表现建筑雄伟的特殊方式。

96
爬上山头拍城景 ☑

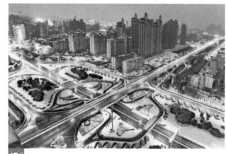

◎ 参数参考
焦　　距：24mm
光　　圈：f/16
快门速度：1/15s
感 光 度：ISO400

　　在能见度较高的时候，是拍摄城市场景的绝佳时机。此时可以利用离城市较近的开阔山顶，高视角拍摄既可以俯瞰整座城市，表现全貌风景，还能让画面的视野十分广阔，甚至能拍摄出城市的全景照片。拍摄城市时由于距离的关系多采用小光圈，以此来获得较大的景深，并且能获得较好的色彩饱和度。最好能带上一支三脚架，这样可以使用较低的快门速度，不至于由于抖动而造成图像模糊。

97

↘ 曝光不足意境美

正确的曝光能还原现实的景物，然而摄影的魅力正是在于用不同技法来创造如梦如幻的画面。有时候，适当地降低曝光，用暗调来表现风光场景，也会有很不错的效果。例如这张照片，整幅画面的影调偏暗，并没有那么分明，亮部有所表现但始终比较温和。这样的表现传达了一种朦胧的美感——落日的余晖洒在树林间，美得令人窒息。曝光不足所创造的意境再加上看似随意但非常好地把握了疏密关系的构图，最终得到一幅氤氲神秘的奇景。

参数参考
焦距：50mm　　光圈：f/16　　快门速度：1/200s　　感光度：ISO100

98

长曝短曝结合用 ☑

拍摄山林间的林木花草，需要使用较高的快门速度，以防止"风吹草动"导致画面模糊，而若想表现丝绸般的流水，则需要使用较低的快门速度，将溪水变成"丝带"。如何将两者结合在一起形成画面更美的风光照片呢？可以考虑使用多重曝光的方法，通过软件后期进行合成。拍摄这类特殊照片需要在固定机位上使用不同设置拍摄，此时一支坚固稳定的三脚架就必不可少了。拍摄时可以针对场景进行平均测光，然后分别拍长曝光时间和短曝光时间的照片——尽量多选择几种曝光组合，方便后期制作选择最佳效果。待回家后，利用软件合成多重曝光的照片，就能得到这样包含多种风光元素的照片了。

[○] **参数参考**
　焦　　距：24mm
　光　　圈：f/16
　快门速度：1/2s、1/30s、1/60s、1/100s
　感 光 度：ISO100（后期图像增强）

99

二次曝光拼美景 ☑

在拍摄复杂情况的城市夜景时，如果场景的曝光不容易处理，可以考虑使用二次曝光的方法，让不同的景物同时出现在画面上。首先需要一支稳定的三脚架，确保两次拍摄的画面没有偏差。其次，可以对需要表现的景物试拍几次，以找到合适的曝光组合。最后，使用相机的二次曝光功能或软件的二次曝光合成功能获得理想中的画面。例如，这张照片就使用了2秒快门速度来拍摄月光，又使用了相对较长的10秒的快门速度来拍摄城市夜景，然后通过相机的二次曝光功能进行合成，得到了一幅美丽的城市夜景。

[○] **参数参考**
　焦　　距：24mm
　光　　圈：f/11
　快门速度：2s、10s
　感 光 度：ISO100、ISO400

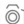

100 ↘ 曝光补偿真还原

一些特殊的场景会误导相机的测光系统，以致照片曝光不准确，出现偏暗或偏亮的现象，如大范围的雪地、湖泊、山脉、天空等。要处理好这类问题，相机的曝光补偿功能就非常有用。曝光补偿简而言之就是在相机所测得的自动曝光量上手动增加或减少曝光量。举例来说，拍摄雪景时需要增加 0.3 至 2.0 挡的曝光量，可以通过设置相机上的曝光补偿（EV）来快速实现——要增加 1 挡曝光就设置为 +1.0EV。当然，增加曝光量也意味着阴影暗部细节的减少，反之亦然，如何在照片的整体亮度与层次感之间取得平衡就需要实践和探索，针对不同场景设置不同的曝光补偿。

参数参考
焦距: 24mm　　光圈: f/16　　快门速度: 1/30s　　感光度: ISO200

101
延时快门不一样 ☑

📷 **参数参考**
焦　　距：88mm	光　圈：f/9
快门速度：1.6s	感光度：ISO200

　　一幅完美的车流照片往往是看不出什么车身，只有一道道多彩的光线贯穿画面。拍摄这样的照片需要通过提前对焦、降低快门速度来实现，用长时间曝光的办法"消除"车辆，这也就意味着你需要一支稳定的三脚架。不同的快门速度能拍出不同的效果，可以多试拍几次，选择合适的快门速度。拍摄时，把镜头对准对向车道的车流，可以营造光线由远及近的感觉。利用广角端强烈的透视效果，将车流转化为放射状线条，使画面更具有空间的纵深感。另外，尽量选择相对畅通、来往车流较多的道路进行拍摄，这样才能获得漂亮的车流照片。

102
固定焦点有动感 ☑

　　即便坐在行驶中的汽车上，也可以拍摄出有特色的画面。例如这张照片，车窗外的风景夸张地呈放射线状显现在你面前，具有很强的压迫感，而后视镜上呈现的车后风光却稳定而清晰，整张照片动静结合，有张有弛。拍摄这类照片，首先要保证安全——除了确认摄影师不能是驾驶员外，还要控制行车速度，确保没有障碍物干扰。拍摄过程中，将对焦点和测光点都锁定在反光镜上，降低快门速度（根据车速调整）来表现动静效果，尽量保证相机的稳定。一个有用的参考技巧是，可以将快门速度设定为行车时速的倒数，例如车辆以 60 千米 / 小时在前进，此时的快门速度可以设定为 1/60 秒。这样的照片不是一次就能成功的，需要多加练习。当你掌握了诀窍之后就会发现，其实生活中还有好多这样的"镜中景"等待着我们去发掘。

📷 **参数参考**
焦　　距：35mm	光　圈：f/8
快门速度：1/60s	感光度：ISO200

103

⬐ 滤镜增色又添辉

　　日出时分的朝霞是绝佳的拍摄题材，想要捕捉太阳升起时的美景，就必须要把握好时间，提前架好机位，预设好曝光值，在几分钟内连续拍摄多次。倘若由于云层的关系，光线色彩不尽如人意，可以考虑在镜头前加一块红色或黄色滤镜，增强画面的效果。当然，选择的滤镜颜色不能过深，要让影调自然和谐，尽量不干扰到周围的景致，使画面效果统一。

参数参考

焦　　距: 24mm	光　圈: f/16
快门速度: 1/60s	感光度: ISO400

104

⬐ 逆光镶边更迷人

　　夕阳下的湖面，泛着点点红光，芦苇在微风中摇曳，在逆光角度下，所有的物体都镶着金边。拍摄这类照片时，可以利用远处的余晖与近处的景物产生对比，细致地表现出明暗的层次关系，使整个场景散发出独特而优美的气质。需要注意的是，若是想增强画面的暖色调，可以把白平衡调到白炽灯模式，这样可以增强整体的逆光暖色效果，使得湖面更加迷人，层次更加清晰分明。

参数参考

焦　　距: 135mm	光　圈: f/8
快门速度: 1/200s	感光度: ISO200

(105)

剪影对比更给力 ☑

　　所谓剪影，就是使被摄物严重曝光不足，失去所有细节和颜色，仅留下深色的轮廓与鲜艳的背景呈现强烈对比。拍摄剪影一定要在逆光条件下进行，因为只有这样才能使前景的景物曝光不足，而背景曝光正确。一般最常利用的背景就是夕阳余晖，此时不但光线强度适中，利于产生剪影效果，并且夕阳的光线颜色丰富，容易产生漂亮的背景效果。拍摄时，尽量采用小光圈，提高快门速度，这样可以让主体保持暗色甚至是全黑状态，提高对比效果，最终使主体保持暗色而背景保持鲜亮。

📷 **参数参考**
焦距：70mm　　光圈：f/16　　快门速度：1/800s　　感光度：ISO100

106

↘ 定格雪花微美丽

如果想拍一张漂亮的雪花特写，一支微距镜头是必不可少的，当然，也可以使用微距转接环等其他装备，有条件的话甚至可以把相机接在显微镜上进行拍摄，可以得到相当清晰和专业的特写照片。可以准备一块预冷过的深色玻璃片或木板来接住雪花，利用颜色对比表现雪花晶体的美丽。拍摄时，为了防止闪光灯闪光时所发出的热量融化雪花，要注意控制闪光灯的距离，最好是通过离机闪光灯或其他冷光源对雪花进行照明，使雪花晶体更具有透明质感及轮廓线条。

参数参考
焦　　距：85mm
光　　圈：f/2.8
快门速度：1/400s
感 光 度：ISO100

107

↘ 留住烟花绽放时

若想记录下烟花绽放的美丽瞬间，手持拍摄会比较困难，一支坚固的三脚架是不可或缺的装备。拍摄烟花璀璨轨迹的关键是快门速度的控制，一般多使用长时间曝光，曝光时间视具体的烟花燃放时间而定，短则1/2秒，长则30秒，可以一直拍摄烟花从升空到燃尽的整个过程。尽量采用f/8或者更小一点的光圈，以保证最终画面的清晰度。使用单反相机拍摄时最好使用手动模式，在正式拍摄前先试拍几张，提前设定好曝光量组合，以免拍摄过程中由于曝光不准确而导致拍摄失败。

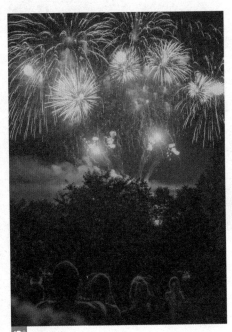

参数参考
焦距：35mm　　光圈：f/2.8　　快门速度：1/30s　　感光度：ISO800

(108) 无人机飞大片来 ☑️

摄影爱好者总会尝试用各个不同的角度去拍摄风光，因为每一个角度都会有不同的风景。俗话说，"站得高，看得远"，从高处俯拍可以表现出场景的环境和气势。现在无人机摄影已不是什么新鲜事了，走到名山大川里放飞一架无人机，能代替自己的眼睛，看到更为壮阔的景物。例如，

拍摄这张照片的摄影师就利用堤坝所形成的天然"一"字形直线，分割与平衡画面，将其放在平视的位置，给人以梦幻般的美感和不一样的视觉体验。使用无人机拍摄时，务必注意不要在禁飞区内放飞，尽量避开人群，防止事故发生。

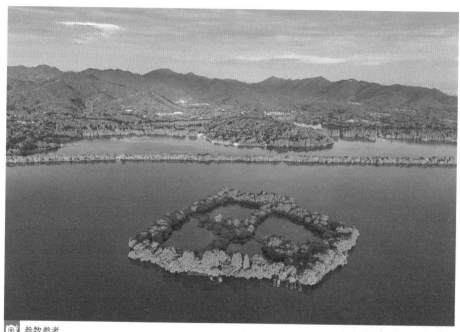

[◎] **参数参考**

焦　　距：24mm
光　　圈：f/1.53
快门速度：1/200s
感 光 度：ISO200

第三部分

行摄四季

· 行摄春季 · 行摄夏季 · 行摄秋季 · 行摄冬季

01 云南元阳 ☑

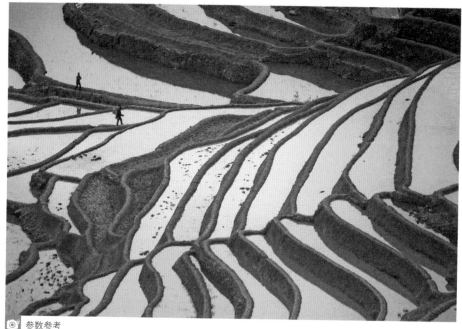

◎ 参数参考
焦距：50mm　光圈：f/8　快门速度：1/500s　感光度：ISO100

　　元阳梯田地处云南省哀牢山南部，是红河哈尼梯田的核心区，距昆明约 300 千米。元阳梯田面积达 1.1 万公顷，气势磅礴，从高处往下俯瞰，整片梯田呈现出淡墨水彩般缥缈的画境，这使元阳成为影友的热门拍摄地。春天是拍摄元阳梯田的最佳时节，此时云海云雾较常出现，太阳的角度又比较低，容易拍出好作品。每年 11 月至次年 4 月是梯田的灌水期，所以在春季可以拍到层层梯田美丽的光影效果。特别是在日出时分，低垂的太阳光线穿透云雾，为层层梯田染上金光，与暗调的田埂构成鲜明对比，画面会具有一种震撼的抽象之美。元阳胜村乡的多依树是拍摄日出的最佳点，而攀枝花乡的老虎嘴是拍摄日落的好地方。

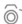

↘ 西藏林芝 ⊂02⊃

　　林芝位于西藏自治区东南部，静卧在雅鲁藏布江下游，素有"雪域江南"之称。春季是这里景色最诱人的时候，特别是在3月中下旬，大片的桃花在江边、山间开放，配上远方的皑皑雪山、山上郁郁葱葱的植被以及黄色的油菜花田，整个场景美得犹如仙境，非常适合摄影创作。拍摄桃花，可以从林芝县的桃花村开始，一直到波密的桃花沟。桃花村在尼洋河畔，是赏桃花的最佳地点之一。从桃花村到桃花沟，一路上还可以看到很多野桃花，树干粗大而道劲，花朵小巧而繁多，层层叠叠地开在枝头，宛如朝霞。到了桃花沟就能看到雪山，取景时将桃花与高耸入云的雪山连为一片，可以获得非常壮美的画面。

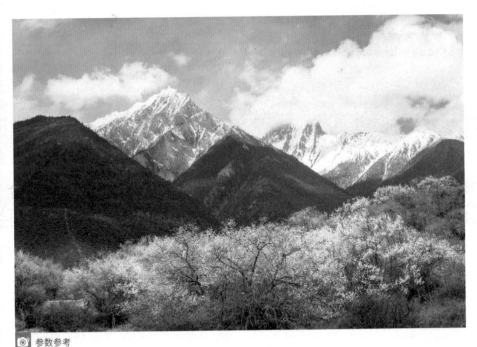

📷 **参数参考**
焦距：24mm　　光圈：f/16　　快门速度：1/60s　　感光度：ISO100

03 云南香格里拉 ☑️

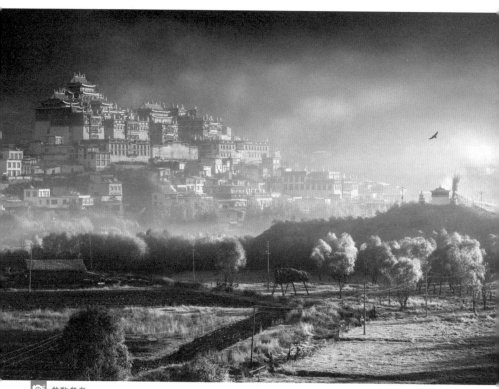

📷 **参数参考**
焦距：300mm　光圈：f/8　快门速度：1/60s

　　香格里拉，在藏语中的意思是"心中的日月"，自"二战"以后举世闻名，成为世外桃源的代名词。现实中的香格里拉是指云南迪庆藏族自治州的一个县，位于青藏高原东南的横断山脉腹地，是滇、川、藏三省区的交会处。有人还提出大香格里拉概念，包括了川西南、滇西北等一大片雪山、森林、峡谷、草原、湖泊。这里风光秀丽，摄影元素众多，每到春天，森林吐翠，桃花、梨花、杜鹃花等各种花卉遍地开放，是影友进行摄影创作的好地方。在大香格里拉概念中，川西的稻城县被认为是香格里拉的精华所在，从金秋镇一直到亚丁自然保护区，一路景色迷人，是摄影爱好者的天堂。

↘ 江西婺源 04

说起春季油菜花的最佳拍摄地，自然不能不提江西婺源，这里的油菜花是最为摄影人所熟悉与喜爱的。婺源的油菜花之所以出名，就在于自然景色与乡村景观的完美结合。在漫山遍野的金黄色油菜花中，掩映着白墙黛瓦的古民居，人与自然达到了一种完美的和谐状态，因此婺源也被誉为"中国最美的乡村"。在婺源众多的古村落中，江岭是油菜花最好的核心景区。这里有山有水，有梯田也有小桥流水，十分适合进行摄影创作。拍摄江岭建议选择高处拍摄大场景，以油菜花田作为前景和视觉引导，以古民居作为画面的趣味中心，这样拍出来的照片会比较有意境。当然，婺源还有许多知名或不知名的古村落，人文气息浓厚，如果时间允许的话，很值得一探。

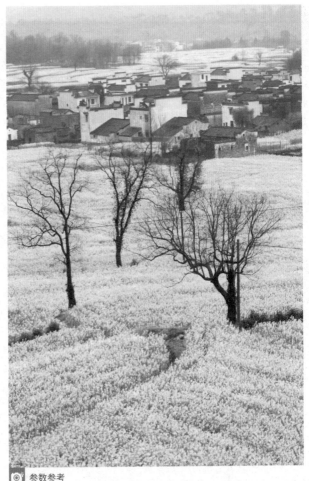

📷 参数参考
焦距: 50mm　光圈: f/8　快门速度: 1/60s　感光度: ISO100

05 江苏扬州 ☑

◎ 参数参考
焦距：24mm　光圈：f/16　快门速度：1/60s　感光度：ISO100

　　李白的一句"烟花三月下扬州"让人们记住了扬州,也将扬州这座历史文化名城与春天联系在了一起。春天里的扬州烟雨蒙蒙、精致小巧,别有一番味道。拍摄扬州的黄金时期大约在4月中旬,也就是农历三月,这时瘦西湖的长堤上柳树与桃树长势正好,细柳如丝、桃花如粉,再加上琼花盛开,确实富有浓浓的春意。拍摄瘦西湖,宜在日出日落时分,这时游人稀少,更利于创作,同时拍出的照片色调也更有味道。拍日出的最佳地点在熙春台附近的平台上,而拍日落则可以在钓鱼台这里等待。扬州还以园林闻名,这里的园林结合了北方皇家园林与南方私家园林的特点,自成一种风格。个园与何园是其中最著名的,值得影友前去探访拍摄。

06 浙江杭州 ☑

📷 **参数参考**
　焦距: 400mm　光圈: f/8　快门速度: 1/500s　感光度: ISO200

　　江南忆，最忆是杭州。来到了江南，就少不了要去杭州西湖逛一逛。西湖一年四季都有它不同的美，这里独说一下西湖的春天。这个季节的西湖绿柳如烟、红花似雾，有苏、白二堤绵延数里，很是好看，许多人认为这是西湖一年中最美好的时光。春天里的西湖有许多可以拍花的地方，孤山的梅花、太子湾公园的郁金香、平湖秋月的樱花都值得一拍。除了拍花，还要拍西湖的湖光山色，因为西湖的独特之处就在于湖裹山中，山屏湖外，湖和山相得益彰，并且有许多人文景观隐没其间，在画面中将这些元素结合在一起，获得的照片会很有意境。此外，春天还是采茶的时节，影友可以去西湖周边的龙井村、梅家坞等地拍摄茶园与采茶的画面，顺便品尝正宗的西湖龙井。

↘ 江南水乡 07

江南的春天，也许是中国人最欣赏的春天，历代为江南春天留下的诗篇数不胜数。一想到江南，我们总会想到小桥流水、杨柳依依的景象，这就是典型的江南水乡风情。苏南、浙北、皖南、赣东北地区有着很多的江南水乡古镇，其中江苏的周庄、同里、甪直，浙江的西塘、乌镇、南浔最具有代表性，并称为"江南六大古镇"。

拍摄江南水乡，主要是拍人们以水为伴、临河而居的生活场景。由于这里的建筑以黑、白两色为主，在画面中会略显单调，所以需要利用绿色的树木、多彩的花卉和大红的灯笼等元素进行搭配，给画面增加亮点。此外，你还可以选取具有古镇特色的景物的局部拍摄倒影，以获得意想不到的画面效果。

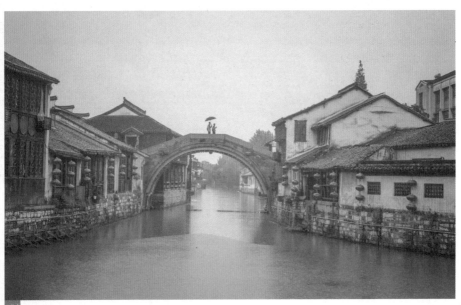

📷 **参数参考**
焦距：35mm　光圈：f/8　快门速度：1/60s　感光度：ISO200

08 北京长城 ✍

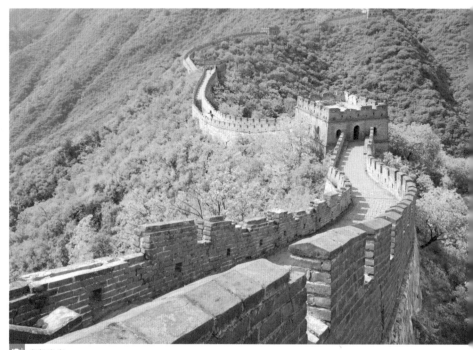

📷 **参数参考**
焦距：24mm　光圈：f/16　快门速度：1/60s　感光度：ISO100

春、秋两季是游览长城的最佳时期，这时的天气不冷不热，且草木繁盛，正是外出进行摄影创作的好时机。在春天拍摄，应选择植被覆盖率较高的长城段，这样才能体现出季节特点。春天的新绿是一种嫩嫩的青色，与长城的那种坚硬质感相得益彰。北京怀柔区境内的慕田峪长城是值得推荐的一个拍摄好地方。这段长城是明长城的精华所在，享有"万里长城慕田峪独秀"的美誉。慕田峪长城的植被覆盖率是其他任何长城段所不能及的，每逢春天，青山叠翠、山花烂漫，是一处理想的拍摄地。慕田峪长城西边是著名的居庸关长城，居庸关山峦间花木郁茂葱茏，仿如碧波翠浪，故有"居庸叠翠"之称，乃是燕京八景之一，也很值得一拍。

↘ 海南三亚 (09)

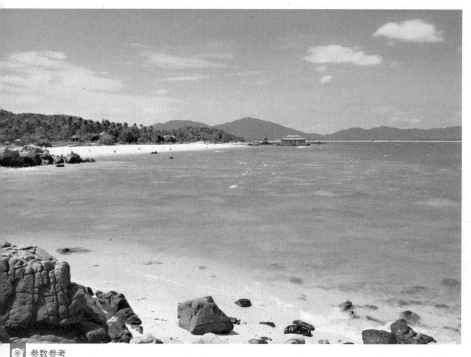

📷 **参数参考**
焦距：24mm　光圈：f/16　快门速度：1/100s　感光度：ISO100

　　一说到夏天，马上就会令人联想到阳光、沙滩和无边无际的蓝色海洋，也就不得不提到一个美丽的海滨城市——三亚。三亚是我国南部的滨海旅游城市，得天独厚的地理环境优势加上多民族聚居的人文因素，使得这片热带地区成为海南最美的旅游胜地。作为一名爱好摄影的旅游人士，三亚也是一个不容错过的好地方：海水由远而近呈现出不同的色彩，清澈的海水轻抚沙石，偶尔还能看到水里的景象，远处依稀的金色沙滩，加上青绿的远山和湛蓝的天空，保证能让你创作出一幅美丽的海景风光照片。

10 广西桂林 ☑

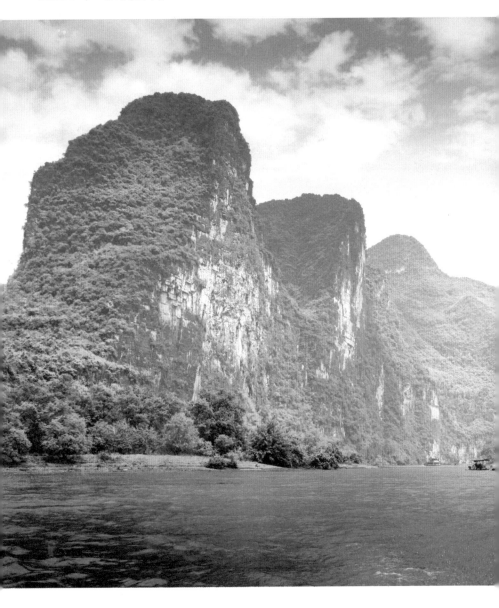

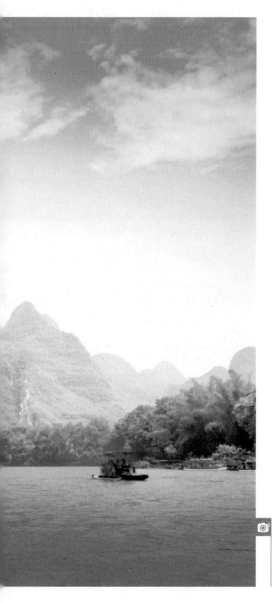

如果你是一名游客，那么桂林会让你体验到阳朔攀岩的刺激、徒步漓江的浪漫、骑行月亮山的酣畅以及地方美食的诱惑。如果你是一名摄影爱好者，那么桂林会让你记录下山青、水秀、洞奇、石美的"四绝"风光，壮、瑶、苗等少数民族的人文魅力，精致华美的手工艺术品以及悠久的历史过往。喜欢旅游的摄影爱好者，请不要犹豫，桂林是夏日出行的最佳选择之一。在桂林，无论是山水风光还是人文景观，都会让人百看不厌，浑然天成的美景令人流连忘返。

📷 **参数参考**

焦　　距: 16mm
光　　圈: f/11
快门速度: 1/100s
感 光 度: ISO100

11 福建厦门 ☑

厦门是一座海滨城市，但如果你是奔着碧蓝的大海和金色的沙滩而去，厦门可能会让你略感失望，并且，若是为了这些来到厦门，就会错过厦门最美的风景。游厦门需要你慢慢行——穿过悠长干净的小弄堂，拐角处会突然出现一间别致的咖啡店；细细听——一边吃着美味小吃，一边听那路边银发老人哼着闽南小曲以及海风拂过树叶的沙沙声；静静赏——街头偶尔会趴着一两只慵懒地晒着太阳的家猫，有意无意地瞥着过往的路人……鼓浪屿更是厦门不可错过的经典景点，岛上的建筑风格多样，绿树成荫，人文气息浓厚，即使是随意漫步，也会找到不少值得拍摄的题材。

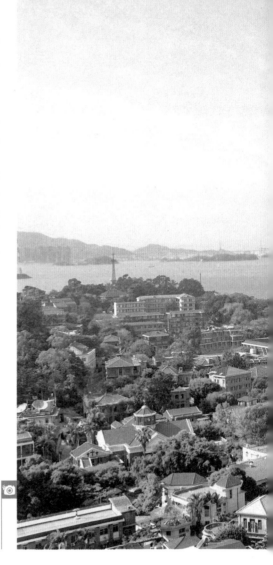

参数参考
焦　　距：24mm
光　　圈：f/16
快门速度：1/100s
感 光 度：ISO100

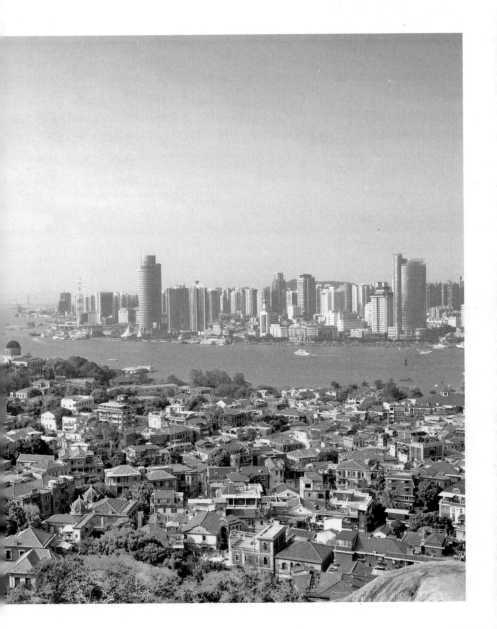

12 湖北神农架 [✓]

神农架位于湖北省西北部，这里山峦连绵，峰岭错落，有"华中屋脊"之称。神农架生物资源丰富，在那儿你常常能发现奇珍异兽、奇花异草。一提到神农架，很多人立马就会想到两个字——"野人"，这也给神农架增添了几分神秘色彩。夏天的神农架气温稳定，清凉避暑，境内林密谷深，飞瀑流泉，壮观而原始，更有机会看到云海，让人一饱眼福。不过值得注意的是，由于神农架森林面积很大，其实很多地方是不对游人开放的，最好请导游带路或者随时留意沿路的指示牌，以防迷路。

[◎] 参数参考
焦距：35mm 光圈：f/16 快门速度：1/100s 感光度：ISO100

↘ 湖南张家界 ⑬

如果说去九寨沟是为了看水，那么来张家界便是为了看山。张家界位于湖南省西北部，是中国第一个国家森林公园。地层的复杂多样，造就了张家界的特色景观，武陵源奇特的砂岩峰林地貌和壮丽的喀斯特景观让无数游人为之倾倒。除了奇峰巧石、山泉瀑布、密林山花，更有神奇的天然洞穴，其内石笋石柱变化万千，如幻如梦。张家界的奇丽与黄山不同，它更具有一种险峻与奇特并存的魅力。此外，夏天的张家界高温多雨，因此去赏景拍照的同时，别忘了带上防晒用品和雨具。

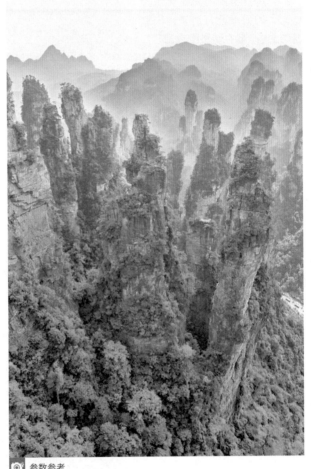

◎ **参数参考**
焦距：50mm　光圈：f/8　快门速度：1/200s　感光度：ISO100

14 河北承德 ☑

　　当夏日毒辣的阳光炙烤大地时，如果就此打消了外出旅游的念头，躲在城市的空调下，那就错了，不妨去一趟河北承德。承德最为出名的便是避暑山庄，其为中国清代皇帝的夏宫，与北京的颐和园、苏州的拙政园和留园并称全国四大名园。承德避暑山庄地处内蒙古高原与华北平原的过渡带，由于地理和气候的原因，夏季基本上没有炎热期，历来被视为避暑胜地。山庄内的景色也十分丰富优美，既有水榭楼台、殿宇寺庙，又有山峦湖泊、草原森林，在避暑的同时又能领略到别致的美景，这里更是摄影爱好者不可错过的夏季美妙摄影地之一。

参数参考

焦　距：	35mm
光　圈：	f/16
快门速度：	1/100s
感光度：	ISO100

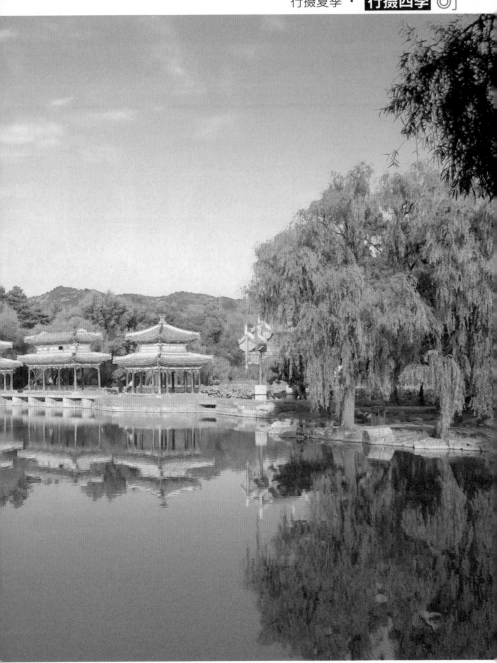

15 辽宁大连 ☑

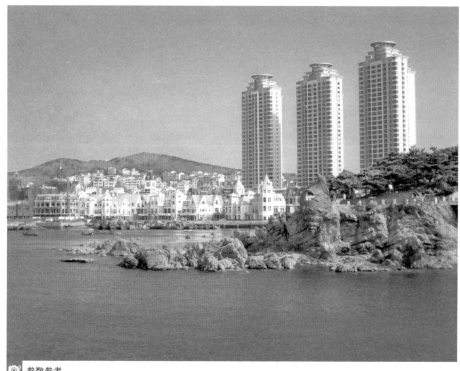

参数参考
焦距：35mm　光圈：f/16　快门速度：1/100s　感光度：ISO100

如果你去过大连就会发现，原来北方也可以有这么小清新的海滨城市。夏日的阳光，广阔的大海，金色的沙滩，翠绿的草地，都让人心旷神怡。与三亚的不同之处在于，历史悠久的大连还是一座经济发达的东北核心城市。在这里，除了沙滩和海洋，建筑也非常具有国际特色，巴洛克式建筑、日本别墅式建筑、俄罗斯风格建筑等，都是建筑与风光摄影的好题材。在大连，会看到一边是碧蓝的大海和礁石，另一边是高楼耸立的现代化城市，映着蓝天，自然景色和都市景观结合在一起，给人以一种浑然天成的感觉。

↘ 江苏苏州 16

苏州绝对是一个值得花上大把时间去细细品味的地方，因为苏州的景实在是太多了，以至不需要把城区和景区分开，城便在景中，景也就在城中。以拙政园、留园为代表的古典园林，文化积淀深厚的虎丘，《枫桥夜泊》中描述的寒山寺，城外诸山点缀的太湖，附近还有同里、周庄、甪直、木渎等水乡古镇，这一切勾勒出一幅幅江南水乡的唯美画卷，这便是苏州。徜徉于最著名的苏州园林，百转千回间，移步换景，尤其是在冬季，更能拍到许多玲珑精致的美景。

📷 参数参考
焦距：41mm　光圈：f/6.3　快门速度：1/100s　感光度：ISO100

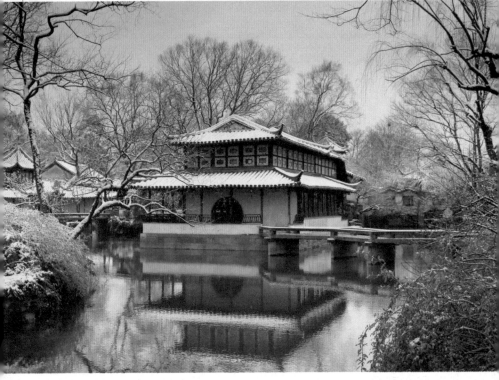

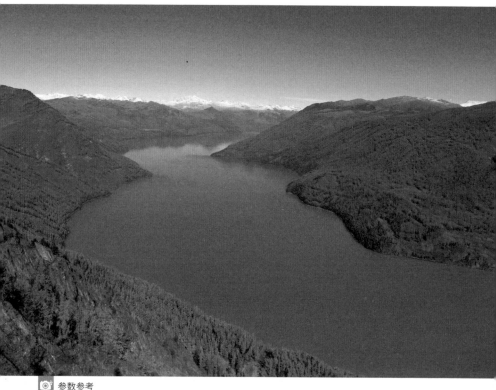

参数参考
焦距：24mm 光圈：f/16 快门速度：1/60s 感光度：ISO100

17 新疆喀纳斯 ✍

被誉为"人间净土"的喀纳斯湖是中国新疆阿勒泰地区布尔津县北部一著名淡水湖，位于阿尔泰山脉，中国与哈萨克斯坦、俄罗斯、蒙古国接壤地带，自然与生态景观保护状况良好。每年9月下旬至10月中旬，喀纳斯山区的白桦树、红杉树叶子逐渐由绿变黄变红，绚丽多彩，与湖面交相辉映，像是一幅绝美的油画。上面的照片即是一例。该照片的色彩明亮鲜艳，虽然光源很散，但明暗影调明确，层次分明。湖面曲折蜿蜒的线条将画面分为了三个区域，远山与天空在远景上表现出空旷的感觉，而稍近处的树林以及草丛在色彩上有递进的作用，湖面的倒影强调了暗部的细节。整个画面表现得十分生动但又不乏婉约的气质。

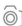

↘ 四川九寨沟 ⬤ 18

美丽的九寨沟是中国的一张风景名片。而对于秋季美景来说，九寨沟的天然湖泊——犀牛海是当之无愧的九寨沟秋景之冠。犀牛海是九寨沟的第二大海，是景色变化最多的海子之一，其倒影几乎是众海之冠。犀牛海周围亮丽多彩的叶子与芦苇倒映在湖面上，让人几乎分不清湖面以及树丛的虚实。对于流连于湖光山色的摄影师来说，这是再好不过的地点了。在下面这张照片里，摄影师很巧妙地借助了湖面的镜面原理，采用了上下对称的横构图，让湖面的倒影与实际的影像亦真亦幻，虚实相生，有一种超然的美。建议摄影师拍摄湖景时使用三脚架以及偏振镜，借助偏振镜可以强化或者减弱水面倒影的对比度，从而使整个画面的透气感增强，效果更加突出。

📷 **参数参考**
焦距: 70mm 光圈: f/8 快门速度: 1/100s 感光度: ISO200

19 四川亚丁

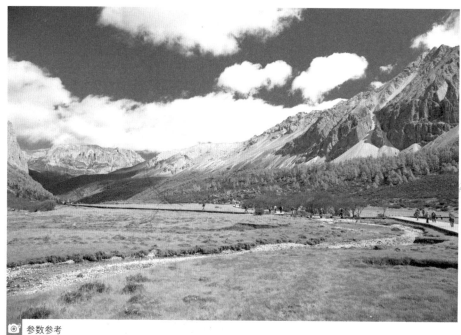

参数参考
焦距: 24mm　　光圈: f/16　　快门速度: 1/60s　　感光度: ISO100

被国际友人誉为"水蓝色的星球上的最后一片净土"的亚丁风景区，是摄影爱好者的天堂。亚丁特殊的地貌以及生态系统使它成为中国现今保护最好的自然生态区域之一。亚丁最佳的拍摄季节在9月至10月，此时雨水不多，就算是下雨也多半是夜间，所以十分方便摄影师穿梭于各处美景之间。亚丁的天很高，云朵变化多端，十分适合拍摄大场景的风光片。在上面这张照片中，满目的金色稍显单调，这时若

增添一些无序的云彩，则会给这一抹秋色增添活泼气氛。但在光线的处理上，重点要注意测光，若是需要突出表现云朵的层次细节，则需要用点测光。在光线强烈的时候，切忌曝光过度，否则不仅会无法体现云朵的细节，还会使得整个场景的明暗关系混乱。构图方面，若是有小路或者河道，建议选择曲线构图，大自然创造出来的曲线加以镜头装裱，优美、浪漫的氛围很快便会被体现出来。

↘ 青海格尔木 ⟮20⟯

每年的夏末与初秋，是格尔木的最佳旅游时间。它的大部分地形为盆地，因为地形构造的特殊，若是有条件进行航拍，那将是十分有趣的体验，在俯视大地时会发现许多奇妙的线条构造，纵横交错，点、线、面的关系十分明显，此时的构图就可以展开十分丰富的创意与联想。这张照片富有强烈的动感以及节奏感，虽然俯视的角度看似有些呆滞，但斜线构图的层次感与透视感是可以盖过这一点的。同时，航拍的色彩也会不同于一般的平视视角，色彩会更丰富，看似平面但层次分明。

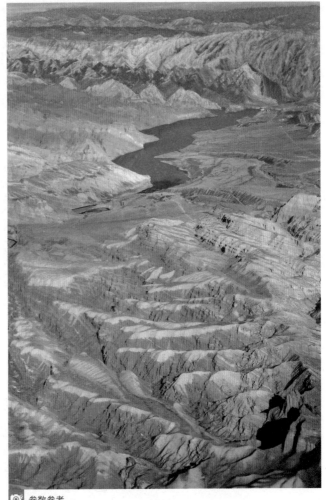

📷 **参数参考**
焦距：24mm　　光圈：f/16　　快门速度：1/100s　　感光度：ISO200

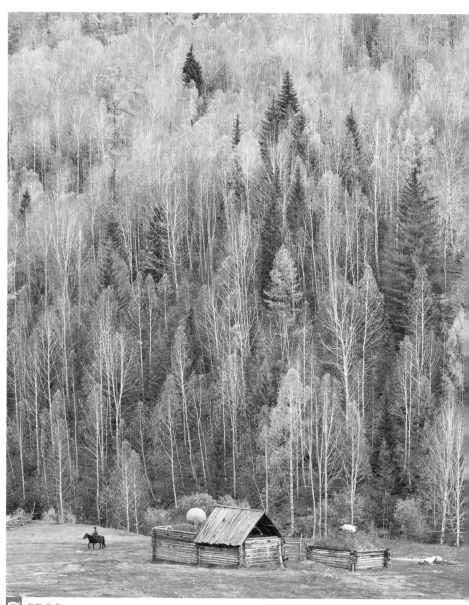

参数参考
焦距：135mm　光圈：f/8　快门速度：1/200s　感光度：ISO100

↘ 新疆禾木 〔21〕

　　新疆的阿尔泰山下有一块小区域叫作禾木，雪峰在蓝天的映衬下巍峨无比，额尔齐斯河与禾木河交汇在一起，展示了动人心魄的绿。禾木地区是新疆秋季白桦林美景最集中的地区。这张照片中漫山遍野的白桦林黄绿相间，几乎充满了整个画面，地上的马厩和小屋犹如建立在与世隔绝的仙境里。想要拍摄好这样的美景，节奏的把握十分重要，通过巧妙地安排线条与形状，画面的动感和节奏就会分明，这样会引导观众的视线到达视觉中心。通过不同元素的搭配以及疏密排列，张弛有度的画面会使观众产生视觉上的愉悦感。画面左下方适当的留白，则引人遐想。

22 浙江天目山 ☑

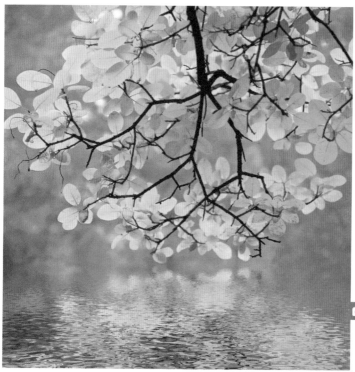

参数参考
焦　　距：70mm
光　　圈：f/8
快门速度：1/500s
感 光 度：ISO100

参数参考
焦　　距：200mm
光　　圈：f/5.6
快门速度：1/200s
感 光 度：ISO100

有"大树华盖闻九州"之誉的天目山，地处浙江省西北部临安市境内，浙、皖两省交界处，在杭州至黄山黄金旅游线中段。天目山地质古老，植被完整，是我国著名的自然保护区，也是浙江省唯一加入国际生物圈保护区网络的自然保护区。秋日的天目山，犹如一个七彩的天堂。因为南方的落叶时间比北方晚，所以在9月的南方，

落叶树还未完全变成金黄，黄绿相间的树林煞是好看。被誉为"活化石"的野生银杏是天目山的瑰宝，全球仅天目山有保存野生状态的银杏林。因为银杏的叶片十分特别，所以拍摄银杏树建议使用长焦镜头进行近距离拍摄，这样可以很好地展现银杏叶特殊的形状，以及在逆光情况下，透光的银杏叶与别的叶片的不同气质。

⬓ 黑龙江亚布力 (23)

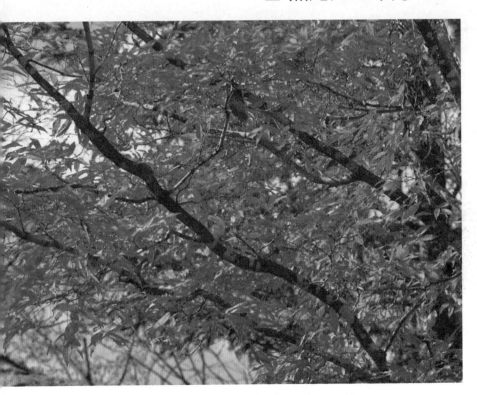

　　亚布力原名亚布洛尼（俄语"果木园"之意），位于小兴安岭余脉的张广才岭西坡，黑龙江省是有名的滑雪旅游胜地。亚布力的春季野花飘香，夏季苍山滴翠，秋季霜叶似火，冬季万里雪飘。人们对于亚布力的认识多是滑雪场，但亚布力秋季霜叶似血的景象也是十分吸引人的。亚布力镇西边的金龙山红叶谷每到深秋霜降，整个山谷满眼的红意，层林尽染，有"霜叶红于二月花"的诗意。越是深秋，越红得透彻，

不禁令人陶醉。红叶谷的红叶号称有着三个"全国之最"：规模最大，品种最多，色彩最迷人。受吉林省独特地理因素以及气候的影响，红叶谷的红叶色彩明亮鲜艳，有着盎然的生机。对于这种色彩鲜艳的景象，需要注意的是把握主次关系以及色彩的轻重，要做到层次分明有力而不致模糊不清，冷暖色调明确，调性分明。

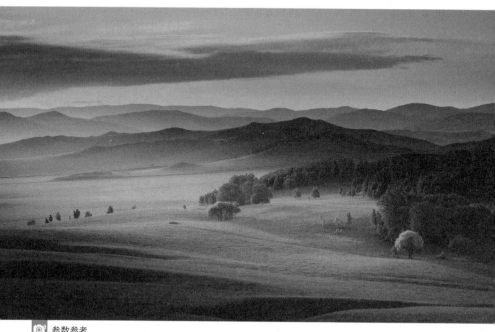

📷 **参数参考**

焦距：70mm 　光圈：f/16 　快门速度：1/100s 　感光度：ISO100 （后期图像增强）

(24) 坝上草原 ☑

　　看到"坝上"的景象，你一定会想起"天苍苍，野茫茫，风吹草低见牛羊"的诗句。不错，如此惬意的景象就在坝上草原。坝上草原位于内蒙古高原的最东南端，大兴安岭的南麓（俗称"坝上"）。这里平均海拔1486米，气候凉爽宜人。草原的秋天，天高云淡，颜色分明，画面的层次起伏明显。远处有布满金色树林的山，近处有绿意渐失

的无垠草原，再加上一匹马，此时不按下快门，更待何时？在构图方面，天空的留白是这张照片的点睛之处，地上细密的草原与树林很难突出整个画面的主体，而在清朗的蓝天白云映衬下，疏与密的关系就显现出来了。马在画面中具有画龙点睛的作用，在静态的场景中，有一个突出的点，会使画面变得活泼，也使得观众的眼睛有停留的地方。

↘ 黑龙江哈尔滨 ⟨ 25 ⟩

黑龙江省省会哈尔滨素有"东方小巴黎"之称，是中国东北部最大的政治、经济、文化中心，荟萃了中外文化的精华。每年冬季的哈尔滨冰雪节更是驰名中外，无论是白天冰雪大世界的冰雕、雪雕，还是晚上冰灯博览会的冰灯，都具有很高的观赏价值和艺术价值，是冬季摄影不可错过的绝好题材。松花江、中央大街、圣·索菲亚教堂、亚布力滑雪旅游度假区、太阳岛风景区等景点，也都蕴含着无数美丽的冬季场景。喜欢异国风情的话还可以在哈尔滨淘到不少俄罗斯的商品。

📷 **参数参考**
焦距：24mm　光圈：f/5.6　快门速度：1/30s　感光度：ISO800

26 吉林长白山 ☑

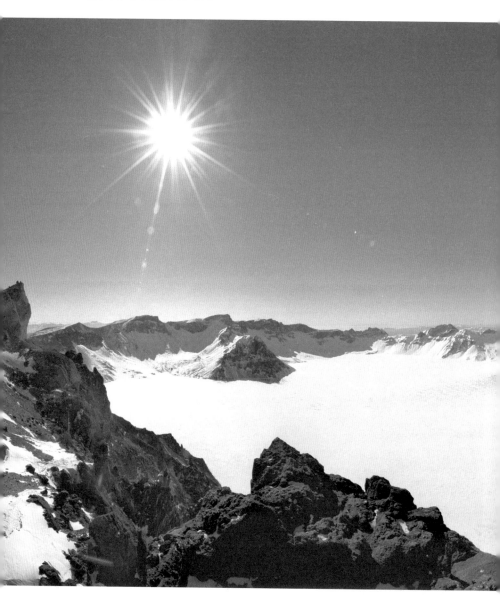

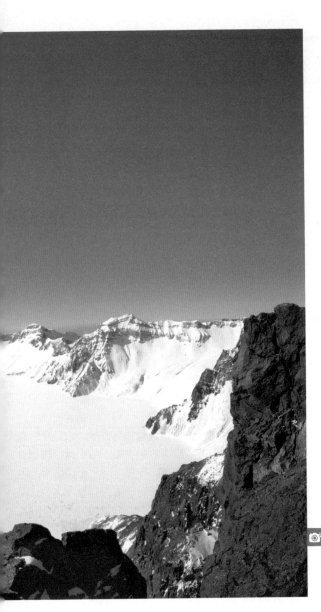

　　许多人以为，长白山在冬季会大雪封山，不适宜旅游。事实上，长白山的北坡景区是全年开放的，特别适合感受最纯正的北国冰雪风情，而西坡和南坡景区则会在冬季关闭。除了观雪、赏雪、滑雪等常规冰雪活动外，堆雪雕、打雪仗、坐雪犁、驾雪橇等等各种休闲活动也十分有趣。从北坡还可以坐车直达长白山最著名的天池，运气好的话能拍摄到难得一见的天池。上山的全程不用走路，可以带上三脚架、长焦镜头等重量级器材，创作出美丽的照片。另外，长白山的雾凇、林海、温泉等，也都是非常著名的旅游景观。

参数参考

焦　距：16mm
光　圈：f/16
快门速度：1/200s
感光度：ISO100

27 吉林雾凇岛 ☑

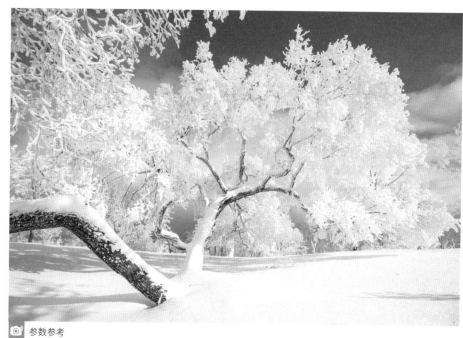

📷 **参数参考**
焦距：35mm　光圈：f/16　快门速度：1/30s　感光度：ISO100

　　吉林雾凇与桂林山水、云南石林、长江三峡并称为中国四大自然奇观，每年的11月至次年2月是欣赏雾凇的最佳时节。雾凇岛位于吉林市松花江下游，岛上松柳遍地，树形独特，且由于地势较低，又被江水环绕，冬季几乎天天都可以观赏到雾凇奇景。当地有句俗话叫"夜看雾，晨看挂，待到近午赏落花"，说的便是雾凇从无到有、再从有到无的整个过程，而在雾凇岛上就可以从日出一直观赏到日落。无论是早晨的江雾还是下午的夕阳，每个时间段都有着唯美的景色。每年冬季，全国各地的摄影爱好者都会不远千里来到雾凇岛，顶风冒雪，用镜头捕捉雪浪般壮丽的雾凇。

↘ 黑龙江伊春 (28)

伊春位于黑龙江省小兴安岭腹地，松花江、黑龙江两大水系之间，是东北的重点旅游区之一。伊春拥有世界上面积最大的原始红松林，并且冬季雪期长，能欣赏到雾凇、雪松、雪蘑菇等景观。对于冬季摄影来说，最不容错过的是沾河湿地的壮丽冬景——塔头（草墩）蘑菇的黑白世界与白桦林的宏大壮阔令人目不暇接。而红星国家火山岩公园里光怪陆离的石头雪后形成的石海如波涛起伏一般，也是难得一见的奇观。

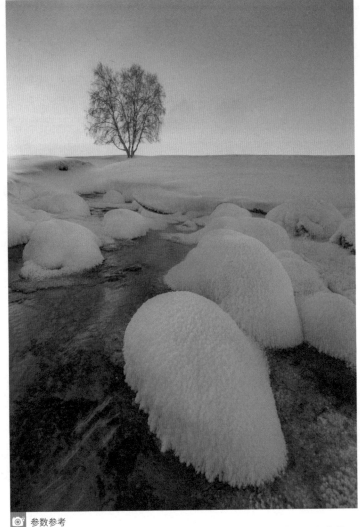

参数参考
焦距：24mm 光圈：f/8 快门速度：1/30s 感光度：ISO200（后期景深合成）

29 黄河壶口瀑布 ☑

黄河的壶口瀑布是仅次于黄果树瀑布的中国第二大瀑布，东临山西省临汾市吉县壶口镇，西接陕西省延安市宜川县壶口乡。平日里"湍势吼千牛"的壶口瀑布在冬季呈现一派银装玉砌的冰瀑奇观——黄河里的大量泥沙混合着河水冻成雪粒般的固体，覆盖在奔腾不息的河水表层，飘散在空中的冰雾与瀑布周围的石壁一起，造就了美丽壮观的冰凌景象，甚至还会形成连通山西、陕西两省的天然冰桥奇景。每年冬天来壶口瀑布观赏黄河冬季风光的游客络绎不绝，也是摄影爱好者冬季摄影的好地方。

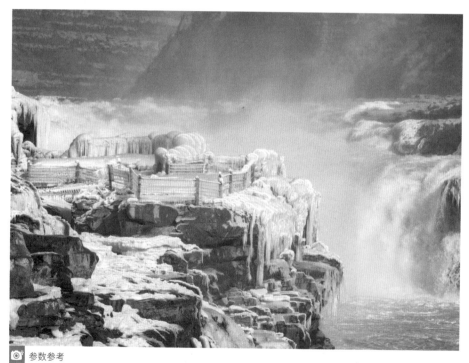

◎ **参数参考**
焦距：50mm　光圈：f/8　快门速度：1/200s　感光度：ISO200

↘ 安徽黄山 ⟨30⟩

古语云："黄山四季皆胜景，唯有腊冬景更佳。"冬季的黄山自古以来就有着独特的魅力，吸引着无数游人不辞辛劳地上山观赏，尤其是大雪过后，黄山四绝——奇松、怪石、云海、温泉会呈现出更加奇特的景象：奇松化为雾凇，怪石更显嶙峋，云海五彩斑斓，温泉热气缭绕。冬季黄山赏雪的地方很多，主要以北海、西海、玉屏楼、云谷和松谷这五大景区为最佳，天气条件好的话还可以在清凉台和曙光亭欣赏到日出奇观，可以说，冬季的黄山处处都是摄影的好题材。

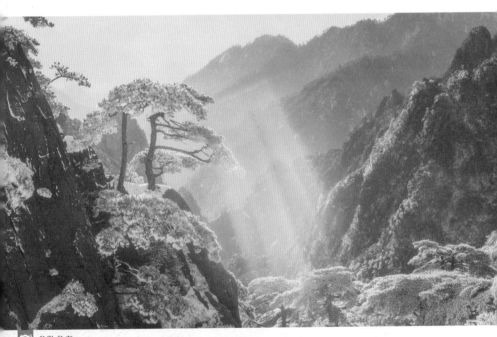

参数参考
焦距：24mm　光圈：f/16　快门速度：1/60s　感光度：ISO100

31 云南梅里雪山 ☑

梅里雪山又名雪山太子，由13座山峰组成，被称为"太子十三峰"，主峰卡瓦格博峰是藏传佛教的朝觐圣地，被誉为"雪山之神"。冬季晴朗的蓝天下，梅里雪山那雪域高原特有的壮美，无论是在视觉上还是色彩上，都有强烈的冲击力。飞来寺、雨崩村都是观赏、拍摄梅里雪山的好地方，而在明永冰川不但能体会低纬度冰川特有的瑰丽，同时也能将冰川和雪山一并纳入画面。此外，在地势开阔的雾农顶观景台更是可以拍摄到"日照金山"的经典奇景。

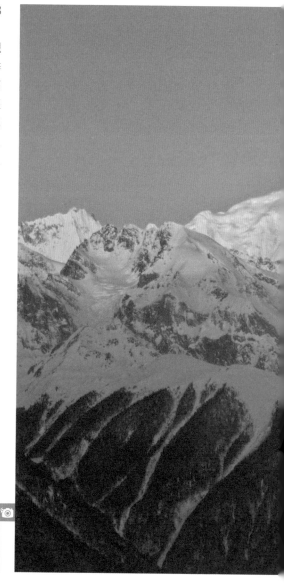

参数参考

焦　　距：24mm
光　　圈：f/8
快门速度：1/30s
感 光 度：ISO200

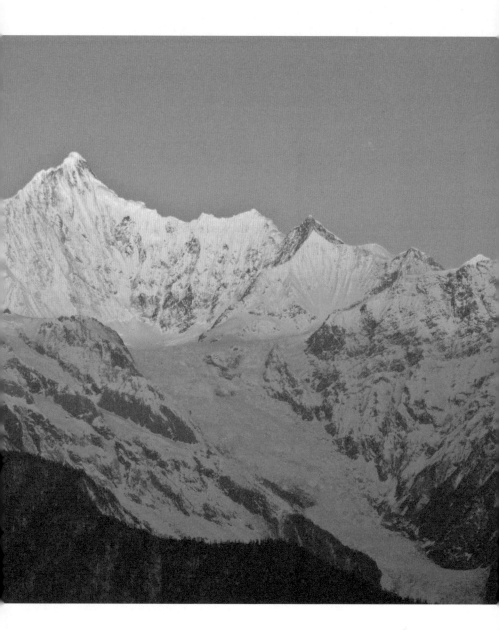

32 内蒙古呼伦贝尔 ☑

　　呼伦贝尔市位于内蒙古自治区东北部，以其境内的呼伦湖和贝尔湖而得名，而冬季那达慕更是让呼伦贝尔名扬天下。雪后的呼伦贝尔大草原，像一张纯洁的画纸铺满地面，远山近林和无尽的天空共同组成了冬日宁静的风光，马上的牧民更是为它增光添彩。呼伦贝尔除了自然的雪原、森林外，还有建满木刻楞（一种俄罗斯式建筑）的民族乡，再加上莫尔道嘎国家森林公园，可谓是冬季主题摄影的绝佳之地。

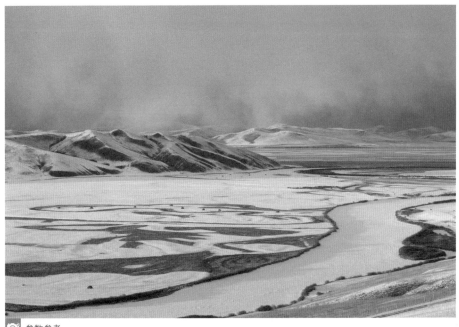

📷 **参数参考**
焦距：24mm　光圈：f/16　快门速度：1/60s　感光度：ISO100

第四部分

后期制作

01 拍得多了不用愁 ↘

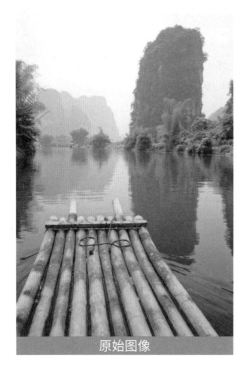

原始图像

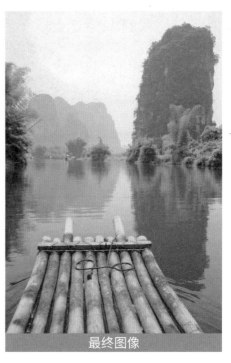

最终图像

在拍摄的时候由于条件、角度等的限制未能很好构图的照片，可以通过后期处理运用裁剪工具来重新构图。

后期步骤 》》》

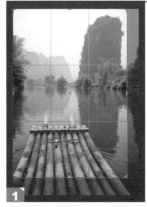

打开素材，使用快捷键C，按住 Shift 键的同时拖动鼠标框出构图范围，双击鼠标或者按 Enter 键应用裁剪效果，如图（按住 Shift 键是为了保持原来的长宽比例）。

调整效果如图。

创建"可选颜色"调整图层，分别对"青色""绿色"进行调整。

对"绿色"进行调整，参数设置和效果如图。

对"青色"进行调整，参数设置和效果如图。

调整效果如图。

使用快捷键 Ctrl+Alt+2 调出高光选区，保持选区创建"可选颜色"调整图层，分别对"青色""蓝色""白色"进行调整。

对"青色"进行调整，参数设置和效果如图。

对"蓝色"进行调整，参数设置和效果如图。

对"白色"进行调整，参数设置和效果如图。

02 明亮照片有精神 ↘

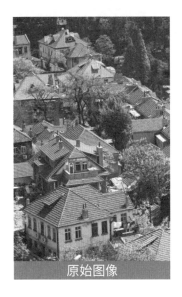

原始图像

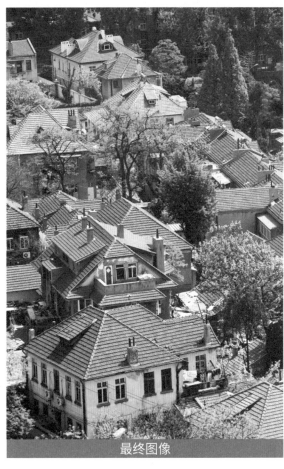

最终图像

后期步骤 》》》

打开素材，创建"色阶"调整图层。

选择背景图层，按 Ctrl+Alt+2 调出高光选区，然后按 Ctrl+Shift+I 反向选择，效果如图。

"色阶"调整参数如图。

使用快捷键 Ctrl+J 复制选区部分，并置顶，效果如图。

"色阶"调整效果如图。

混合模式选择"滤色"，效果如图。合并所有图层，得到最终效果。

03 增强颜色变鲜艳 ⬎

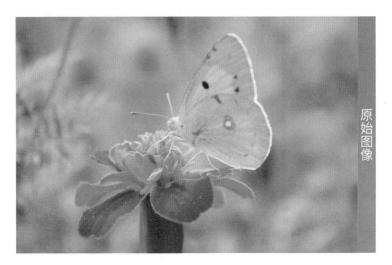

原始图像

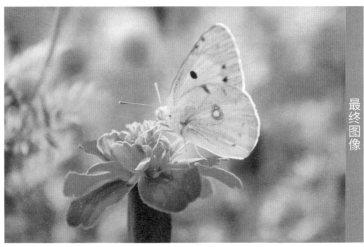

最终图像

对图像增加亮度，可不一定要用"亮度 / 对比度"命令，这里采用其他方法。

后期步骤 》》》

打开素材，使用快捷键Ctrl+J复制背景图层，得到背景副本，图层混合模式改为"柔光"，效果如图。

使用快捷键Ctrl+Alt+2调出高光选区，保持选区创建"曲线"调整图层。

创建"色相/饱和度"调整图层，增加图像饱和度，效果如图。

曲线调整参数如图所示。

图像饱和度设置参数如图所示。

调整参数后，改变混合模式为"正片叠底"，不透明度降低为20%，效果如图。

调整效果如图。合并所有图层，得到最终效果。

04 重新构图很简单 ↘

原始图像

需要后期重新构图的，可以用 Photoshop 的裁剪工具来完成。

后期步骤 》》》

打开素材，使用快捷键 C，画面中会出现如图所示的框线，把鼠标移到边缘可以改变框线范围，按照构图需要，框出需要部分。

图像中的裁切框，如图所示。

利用鼠标手拉框线确定裁切的范围，如图所示。

双击鼠标左键或者按回车键，确定裁剪结果，保存图像即可。

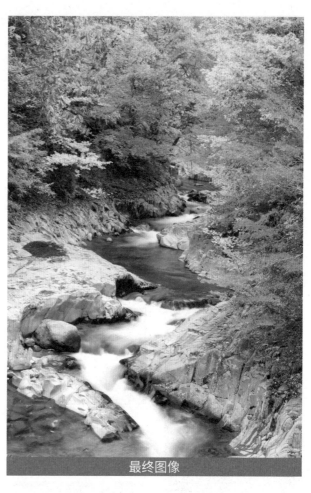

最终图像

05 没有拍正也不怕 ↘

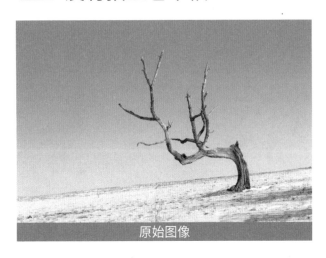

原始图像

后期步骤 ⟫⟫⟫

打开素材,选择标尺工具。

沿着地平线拉出一条直线,如图。

然后选择"拉直图层",图像会自动旋转。

调整效果如图。

最终图像

选用裁剪工具，如图。

裁出想要的构图，双击应用
裁剪命令。

裁剪效果如图。

06 加上文字和阴影

原始图像

打开素材，选择"横排文字工具"，在图像上拉出文本框，输入"将春天的气息带回家"。

最终图像

点击"图像"—"窗口"—"字符"，如图。

后期步骤 >>>

调出"字符"面板设置字体大小和行距，结合文字工具和Enter、空格键，调整文段和距离，然后用移动工具摆好位置。

设置效果如图。

给文字图层添加图层样式"外发光"，如图。

使用快捷键 Ctrl+Shift+Alt+E 盖印图层，然后选择背景图层，点击"图像"—"画布大小"，如图。

然后选择刚才盖印的图层1，对其添加图层样式"阴影"，如图。

参数设置如图所示。

扩展背景画布大小的时候采用百分比的方式，"画布扩展颜色"选择"白色"，设置效果如图。

设置参数如图。

调出"字符"面板设置字体大小和行距，结合文字工具和Enter、空格键，调整文段和距离，然后用移动工具摆好位置。

调整效果如图。

设置效果如图。

07 告别恼人灰蒙蒙 ↘

原始图像

这是一张典型的数码相机直接输出的照片，给人灰蒙蒙的感觉。我们可以通过色阶调整来使照片变得清晰。

后期步骤 〉〉〉〉

打开素材，使用"图像—调整—色阶"命令调出色阶调整对话框。

分析直方图，我们可以发现这张照片的暗部缺少像素，属于曝光过度，画面中蝴蝶的翅膀失去了层次。向右拖动阴影滑块，将画面调暗，如图所示。

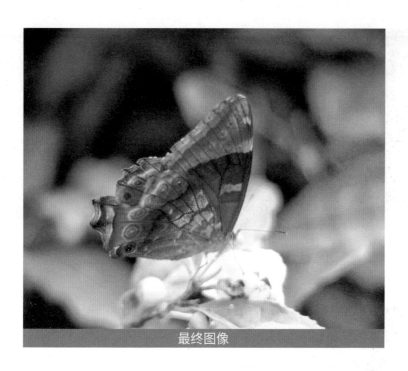

最终图像

将"中间调"滑块向右拖动，增加色调的对比度，图像效果就会变得清晰，如图所示。

最后，使用"图像—调整—色相/对比度"命令，拖动"饱和度"滑块，让色彩变得鲜艳，如图所示。

08 后期把握白平衡

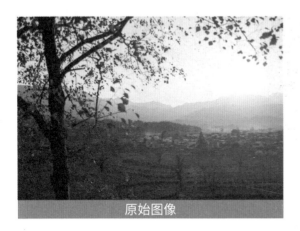

原始图像

打开素材，创建"色彩平衡"调整图层，分别对阴影、中间调、高光进行调整。

如果在拍摄的时候白平衡设定不是很准，可以通过后期来做调整。

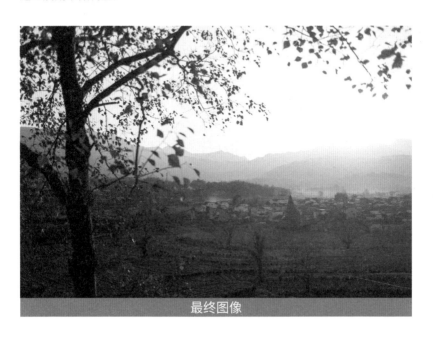

最终图像

调整效果如图。

对阴影进行调整，参数设置如图所示。

使用快捷键 Ctrl+Shift+Alt+E 盖印图层，得到图层 1，通过菜单"滤镜—锐化—智能锐化"，对图层 1 进行锐化处理。

创建"自然饱和度"调整图层，增加图像自然饱和度。

对中间调进行调整，参数设置如图所示。

锐化参数设置如图所示。

对自然饱和度进行调整，参数设置如图所示。

锐化效果如图。合并图层，得到最终效果。

对高光进行调整，参数设置如图所示。

调整效果如图。

09 曲线调整一步通 ↩

曲线是后期调整图片中的一个重要调整命令，经常被使用到。它可以对图像进行提亮或者压暗，也可以通过选择单个色彩通道，通过提亮或者压暗单个色彩通道来达到调整图像颜色的目的。下面分别演示它对图像的调整效果。

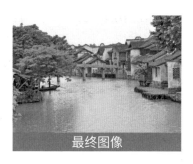
最终图像

后期步骤 >>>

曲线命令可以通过菜单"图像"—"调整"—"曲线"调出（快捷键 Ctrl+M），也可以在图层面板下面的调整图层菜单里，通过建立"曲线"调整图层来应用。两者的用法、效果一致。

曲线往上弯时，表示图像被提亮，如上图。

调整效果如图。可以看到，相对原始图像，图像被调亮了。

但是在真正使用的时候，因为调整图层拥有更大的可编辑修改性，所以用"曲线"调整图层的频率更高，也推荐尽可能地采用调整图层的方式来应用，如左图。

曲线往下弯时，表示图像被压暗，如上图。

调整效果如图。可以看到，相对原始图像，图像被调暗了。

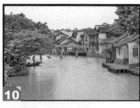

10 调整效果如图。可以看到，图像色调倾向了红色。

7 曲线呈现 S 形时，表示图像的对比度得到增强，即亮部变亮，暗部变暗，如上图。

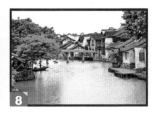

8 调整效果如图。可以看到，相对原始图像，图像亮部被提亮，而暗部被压暗了，对比度得到增强。

9 当在曲线里选择单个颜色通道进行调整时，可以起到改变颜色的作用。而往上弯则表示增加相应颜色通道的颜色，如上图。

11 选择单个颜色通道进行调整，曲线往下弯时，表示相应通道颜色在减少，如上图。

最终图像

12 调整效果如图。可以看到，图像中的红色在减少。

13 选择单个颜色通道进行调整，曲线呈 S 形时，表示相应通道颜色的对比度得到增强，如上图。

10 暗调也能变明调 ↘

原始图像

要调整偏暗的照片，可以用"色阶"、"曲线"等命令，也可以通过复制图层或者相应的部分，然后通过图层混合的方式来达到目的。

最终图像

后期步骤 》》》

打开素材，使用快捷键 Ctrl +Alt+2 调出高光选区，然后按 Ctrl+Shift+I 反向选择，按 Ctrl+J 复制选中部分。

对选区羽化 100 像素，保持选区点击背景图层，使用快捷键 Ctrl+J 复制选区区域，用鼠标拖拉置顶。

混合模式改为"滤色"，不透明度降低为50%，效果如图。

混合模式改为"滤色"，不透明度改为75%，效果如图。

用同样的办法选出暗部选区（高光选区反选），使用快捷键 Shift+F6 调出"羽化"命令。

调整效果如图。合并所有图层，得到最终效果。

11　压暗照片不过曝 ↘

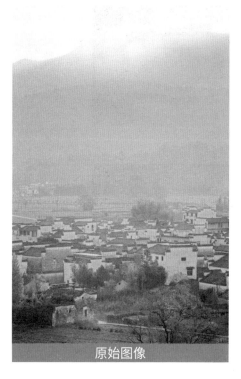

原始图像

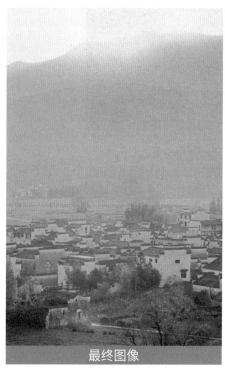

最终图像

后期步骤 》》》

打开素材，使用快捷键 Ctrl+J 复制背景得到背景副本，然后通过菜单"图像"—"调整"—"阴影 / 高光"调出"阴影 / 高光"命令。

对"阴影 / 高光"进行调整，参数设置如图。这里主要把高光细节找回来。

调整效果如图。

使用快捷键 Ctrl+Alt+2 调出高光选区，保持选区使用快捷键 Ctrl+J 复制图层得到图层 1，混合模式改为"正片叠底"，图层不透明度降低为 50%，效果如图。

调整效果如图所示。

创建"可选颜色"调整图层，这里是给天空加点色彩。

对白色进行调整，参数设置如图。

调整效果如图所示。合并所有图层，得到最终效果。

12 黑白更具冲击力 ↘

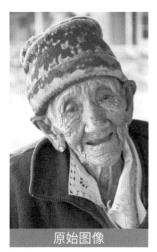

原始图像

在后期把彩色照片转换成黑白照片，有不少于五种方法，下面介绍一种最优的方法。

后期步骤 ⟫⟫

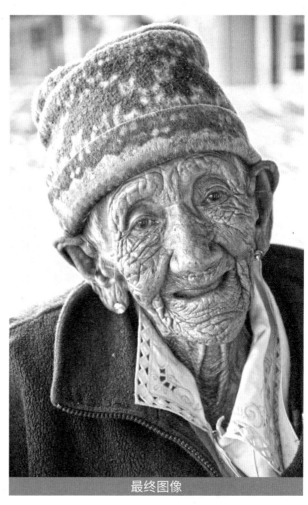

最终图像

打开素材，创建"黑白"调整图层。

设置参数时可以先点击"自动"然后再手动微调参数，效果如上图。

调整效果如图。

使用快捷键 Ctrl+Shift+Alt+E 盖印图层，然后选用污点修复画笔工具。

对鼻子上大的老人斑进行去除修复，如图。

修改效果如图。

通过菜单"图像"—"调整"—"HDR 色调"执行"HDR 色调"命令。

在弹出的合并图像警告选择"是"。

调整参数的时候主要是压暗暗部和提亮亮部，增加细节，参数和效果如图。

调整效果如图。另存图像，得到最终效果。

13 修去杂物保纯净 ↘

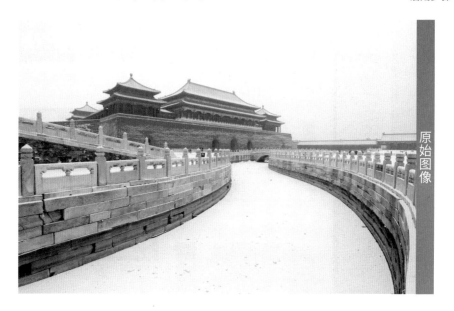

原始图像

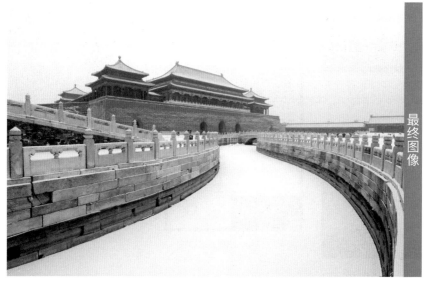

最终图像

打开素材，新建一个空白的图层。

新建空白图层，是为了在修复过程中可以方便地修改，如果效果不佳，可以用橡皮擦等工具直接擦掉再重新修复。

选择污点修复画笔工具。

操作演示如图。

注意勾选上对所有图层取样。

修复过程可以点击图层的"眼睛"来查看修复效果，一次擦写不好可以通过多次擦写直到效果满意为止。

修改后的效果如图。合并图层，得到最终效果。

然后放大照片，在空白图层上面对污点进行修复。操作方法是调整污点修复画笔大小，能把污点盖住就好，通过点击或者擦写，污点会自动被修掉。

14 可选颜色有妙用 ↵

原始图像

最终图像

后期步骤 >>>

打开素材，使用快捷键 C，画面中会出现如图的框线，把鼠标移到边缘可以改变框线范围，按照构图需要，框出需要部分，然后双击鼠标。

2

在选项栏中选择"不受约束"。

3

按照构图需要用鼠标拉出裁切范围，如图所示。

设置效果如图。

5

使用快捷键 Ctrl+J 复制背景图层，然后通过菜单"图像—调整—阴影 / 高光"，对背景副本应用"阴影 / 高光"命令。

阴影 / 高光设置参数与效果如图所示。

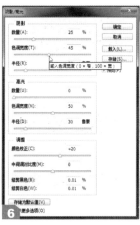

7

调整效果如图所示。

创建"可选颜色"调整图层，分别对青色、蓝色、白色、中性色、黑色进行调整。

对青色进行调整，参数设置如图所示。

对蓝色进行调整，参数设置如图所示。

对白色进行调整，参数设置如图所示。

对中性色进行调整，参数设置如图所示。

对黑色进行调整，参数设置如图所示。

然后选中图层蒙版，用渐变填充工具作出上白下黑的蒙版，主要的目的是调整天空部分颜色和云彩。参数设置如图所示。

调整效果如图所示。合并图层，得到最终效果。

15 随心所欲换颜色 ↘

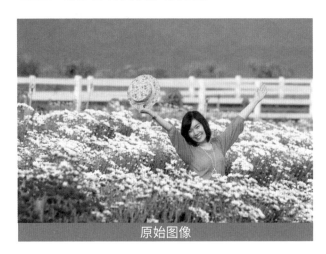

原始图像

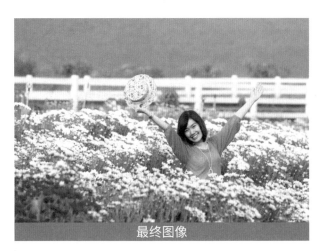

最终图像

打开图片素材，按 Ctrl+J 复制一个图层。

放大素材图片，利用"修补工具"对人物面部瑕疵进行处理。

调整效果如图。

4 创建"色相/饱和度"调整图层，如图。

6 对衣服颜色进行取色后，利用"色相"滑条对衣服颜色进行调整，参数设置如图。（本例中是把玫红色衣服改成紫红色，你也可以根据不同需要改成其他颜色。）

8 调整效果如图。

5 用该调整面板上的取色工具对人物的衣服进行取色，如图所示。

7 此时素材图片中的红色都被改变，为了不影响整体效果，选中图层面板中"色相/饱和度"的蒙版，并用黑色画笔对不需要改变颜色的区域进行涂抹，如图。

9 合并所有图层，得到最终效果。

16　光滑皮肤更好看 ↘

原始图像

最终图像

后期步骤 》》》

打开原图素材，按Ctrl+J复制一个图层，把图层混合模式改成"滤色"，调整透明度，无损地增加照片亮度。

对蓝色通道副本执行"滤镜"—"其它"—"高反差保留"，如图。

点一下"通道"，用鼠标右键点蓝色通道，然后复制这个通道，得到蓝色通道副本。

进去后出现如左画面，参数设置和效果如图。

选择"滤镜"—"其它"—"最小值",参数设置为1,确认后退出。

调整效果如图。

下拉"图像"菜单,选择里面的"计算",在跳出的对话框里,把"混合"模式改成"强光"。

点"图层",添加"曲线"调整图层,如图。

把刚才的步骤再做一次,就是一共计算两次,得到名为Alpha2的通道。

按 Ctrl+ 鼠标左键,再下拉"选择"菜单,选择里面的"反向"。点一下通道上面的"RGB"。

调整效果如图。合并所有图层,得到最终效果。

⟨17⟩ 天空变蓝更通透 ↘

原始图像

调整颜色，可以通过"可选颜色""色彩平衡""色相/饱和度"和直接填充颜色结合混合模式的方式来实现。

最终图像

后期步骤 》》》

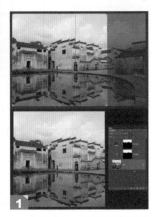

1 打开素材，可先用裁剪工具重新构图，如图。

3 保持选区创建"可选颜色"调整图层。

5 对白色进行调整，参数设置如图。

2 使用快速选择工具选中天空部分，做适当羽化。

4 对青色进行调整，参数设置如图。

6 对中性色进行调整，参数设置如图。

调整效果如图。

按住 Ctrl 键点击可选颜色图层的蒙版，调出蒙版选区。

保持选区创建"纯色"填充图层，填充天蓝色，混合模式改为"柔光"，图层不透明度降低为 70%。

调整效果如图。

创建"曲线"调整图层，适当增强图像对比度。

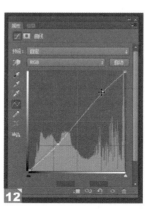

曲线调整如图。

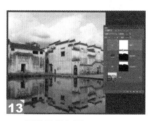

调整效果如图。

创建"自然饱和度"调整图层，增加自然饱和度。

对自然饱和度进行调整，参数设置如图。

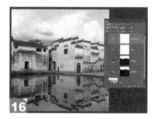

调整效果如图。合并所有图层，得到最终效果。

☑ 图层混合添暖意 18

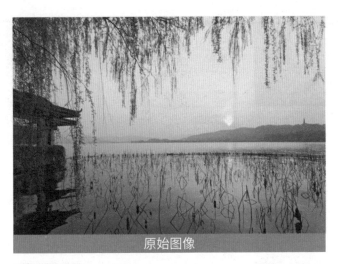

原始图像

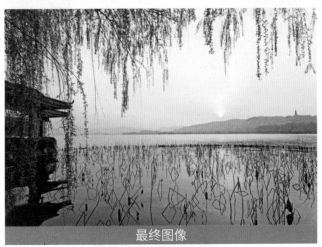

最终图像

　　调整偏灰的照片，通常可以通过调整色阶来达到目的，但是对于色阶没有明显问题的图片，就可以通过图层混合模式结合其他调整命令来达到目的。

后期步骤 ⟫

打开素材，使用快捷键 Ctrl+J 复制背景，得到背景副本，改变混合模式为"柔光"，效果如图。

使用快捷键 Ctrl+J 复制背景副本，降低不透明度为 50%，效果如图。

使用快捷键 Ctrl+Shift+Alt+E 盖印图层，得到图层 1。通过菜单调出"图像—调整—阴影/高光"调整图层。

对图层 1 应用"阴影/高光"调整命令，参数设置如图所示。

调整效果如图。

使用快捷键 Ctrl+Alt+2 调出高光选区，再使用快捷键 Ctrl+Shift+I 反向选择，效果如图。

保持选区创建"曲线"调整图层，调整参数如图。

调整好参数后适当降低图层不透明度，调整效果如图。合并图层，得到最终效果。

☑ 调出温暖的味道 19

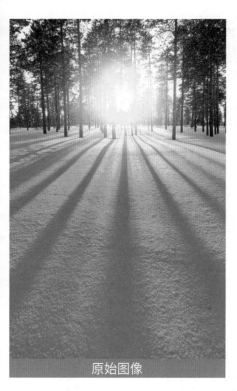

原始图像

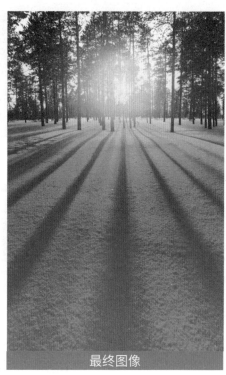

最终图像

后期调整颜色需要综合运用调整命令，常用的命令是曲线、可选颜色、填充颜色结合混合模式等等。

后期步骤 》》》

打开素材，使用快捷键 Ctrl+J 复制背景。

使用快捷键 Ctrl+Alt+2 调出高光选区，然后按住 Ctrl+Shift+I 反选，保持选区创建"纯色"填充图层。

选择黄色 #e6dd21，混合模式改为"颜色"。

调整效果如图。

使用快捷键 Ctrl+J 复制刚才的填充图层，颜色改为红色 #ee8f55。

调整效果如图。

创建"渐变"填充图层。

填充一个黄色到透明的渐变，不透明度降低为 85%。

调整效果如图。

10

使用快捷键 Ctrl+Alt+2 调出
高光选区，保持选区创建"可选
颜色"调整图层。

11

对"红色"进行调整，参数
设置如图。

12

对"黄色"进行调整，参数
设置如图。

13

对"青色"进行调整，参数
设置如图。

14

对"蓝色"进行调整，参数
设置如图。

15

调整效果如图。

16

创建"色彩平衡"调整图层，
对图像的阴影进行调整，参数、
效果如图。

17

对"色彩平衡"进行调整，
参数设置如图。

18

调整效果如图。合并所有图
层，得到最终效果。

20 特效天气随心变 ↵

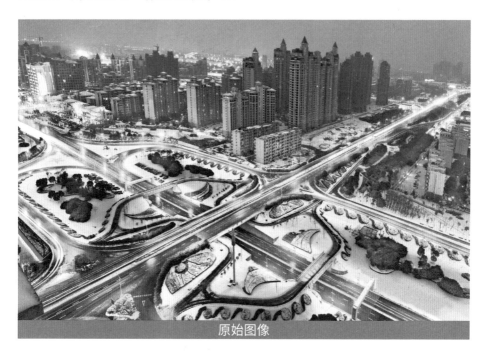

原始图像

后期步骤 »»

打开素材，使用快捷键 Ctrl+Shift+N 新建一个空白图层。

然后从菜单栏中调出"填充"命令。

然后填充黑色，参数设置如图。

"点状化"滤镜参数设置如图。

填充效果如图。

调整效果如图。

通过菜单"滤镜"—"像素化"—"点状化"给新黑色图层添加"点状化"滤镜。

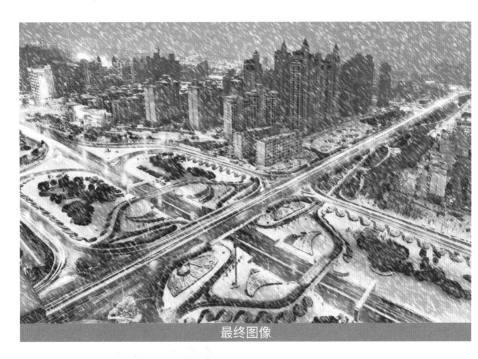

最终图像

后期步骤 》》

然后执行"阈值"命令。

"阈值"参数设置如图。

然后混合模式选择"滤色"，如图。

"动感模糊"参数设置如图。

调整效果如图。

调整效果如图。

给执行"阈值"命令后的图层添加动感模糊滤镜，如图。

复制一层雪花效果图层，混合模式选择"柔光"，不透明度降低为50%，如图。合并所有图层，得到最终效果。

责任编辑：王嘉文　陈　一
文字编辑：谢晓天
责任校对：王君美
责任印制：汪立峰

装帧设计：伍　晶
编写人员：高振杰、黄志伟、程墨、汤汤、派司、文嘉、徐伟

图片版权：shutterstock.com，艺境视界-徐谨（P40）、asafaric（P55）、陈哥307（P61）、阿橙啊阿橙z（P76）、刘丽（P79）、dashiselectnew（P80）、德味儿摄手（P88）、江南君z（P89）、紫月184（P90）、黎伟（P91）、Jean Kobben（P99）、飞烟爱旅行（P103）、青霞（P104）、这个摄影师会Kungfu（P109）、efired（P123）、Jackwanke（P130）、一米视觉（P134）、Guoke（P135）、左雪兰（P136）、Calvin（P137）、dxal（P140）@图虫创意，Julien Chatelain（P47）、zuza-galczynska（P99）@unsplash，林陌、央央Wesley（P156、P162）

图书在版编目（CIP）数据

摄影入门基础教程 / 映像绘编著. -- 杭州：浙江摄影出版社，2024.1
　ISBN 978-7-5514-4707-2

　Ⅰ．①摄⋯ Ⅱ．①映⋯ Ⅲ．①摄影技术—教材 Ⅳ．①J41

　中国国家版本馆CIP数据核字(2023)第198454号

摄影入门基础教程
SHEYING RUMEN JICHU JIAOCHENG

映像绘　编著

全国百佳图书出版单位
浙江摄影出版社出版发行
　　地址：杭州市体育场路347号
　　邮编：310006
　　电话：0571-85151082
　　网址：www.photo.zjcb.com
制版：杭州大视角文化传播有限公司
印刷：天津鸿彬印刷有限公司
开本：880mm×1230mm　1/32
印张：6
2024年1月第1版　2024年1月第1次印刷
ISBN 978-7-5514-4707-2
定价：68.00元